45個動物的畫畫小練習

900 種圖形一次學會

20 WAYS
TO DRAW A CAT

AND 44 OTHER
AWESOME ANIMALS

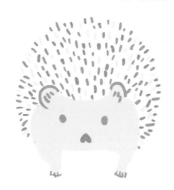

茱莉亞‧郭 (Julia Kuo) 著

吳琪仁譯

喜歡畫畫者、藝術家、設計者與插畫者專用畫畫書

遠流出版公司

U0014016

45個動物的畫畫小練習

900種圖形一次學會

20 Ways to Draw a Cat
And 44 Other Awesome Animals

作　　者	茱莉亞‧郭 (Julia Kuo)
譯　　者	吳琪仁
總 編 輯	汪若蘭
版面構成	賴姵伶
行銷企畫	高芸珮

發 行 人	王榮文
出版發行	遠流出版事業股份有限公司
地　　址	臺北市南昌路2段81號6樓
客服電話	02-2392-6899
傳　　真	02-2392-6658
郵　　撥	0189456-1
著作權顧問	蕭雄淋律師
法律顧問	董安丹律師

2014年4月　初版2刷
行政院新聞局局版台業字號第1295號
定價　新台幣240元（如有缺頁或破損，請寄回更換）
有著作權‧侵害必究 Printed in China
ISBN 978-957-32-7218-2
遠流博識網 http://www.ylib.com　E-mail: ylib@ylib.com

國家圖書館出版品預行編目 (CIP) 資料

45 個動物的畫畫小練習：900 種圖形一次學會 / 茱莉
亞‧郭 (Julia Kuo) 著；吳琪仁譯 . -- 初版 . -- 臺北市：遠
流，2013.10
　　面；　公分
譯自：20 Ways to draw a cat and 44 other awesome
animals
ISBN 978-957-32-7218-2(平裝)

1. 動物畫 2. 繪畫技法

947.33　　　　　　　　　　　　102009923

CONTENTS
目錄

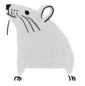

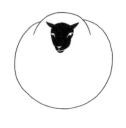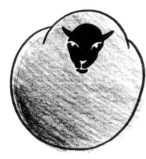

INTRODUCTION
前言

讓我們一起來學怎麼畫動物！世界上很少有什麼東西比動物更吸引人、更美麗。動物的造型與大小各式各樣，有嬌小無比的鳥，也有巨大無比的大象，有可愛的小鹿，也有狡猾的狐狸，還有身上有條紋的斑馬，以及長著斑點的長頸鹿。你可以從本書中挑喜歡的動物圖形來跟著畫，或者也可以選沒有畫在這裡面的動物。這本書裡共收錄了45種動物，但世界上還有很多很多美麗的動物！下一次你去動物園的時候，記得要留心看看那些你沒有見過的動物。例如，你聽過有種動物叫做「水豚」的嗎？牠是世界上體型最大的齧齒動物，跟松鼠和兔子是同一類，但牠跟一隻狗一樣大！

即使是同一種類的動物也有很多不同的模樣，很難都畫成一個樣子。例如，乍看之下，斑馬可能看起來都是一個樣子，但你如果仔細看會發現，牠們的條紋都長得不太一樣。或者想想你自己好了，你可能跟你的家人長得有點像，但不會長得一模一樣。每一隻動物都看起來很獨特，所以我確定，本書裡我畫的每一個動物都跟其他隻有點不同。

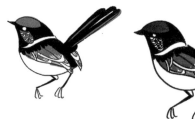

如何使用本書

本書裡的圖全都是以線條、形狀和各種圖形組合而成的。下筆前，請先找找動物的哪些部分可以畫成方形、圓形、直線，以及彎曲的線條，然後可以試著臨摹各式各樣運用這些簡單元素的動物畫法。先畫線條與大的圖形，然後再畫上小細部。如果你有半透明的描圖紙，可以直接放在圖上面描著畫，不必擔心能不能畫得一模一樣。等到你覺得自己有把握可以畫得很好了，就可以試著畫自己想要畫的東西。

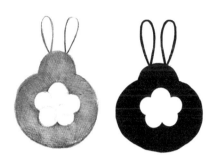

一開始先使用鉛筆與橡皮擦來畫,這樣你就不怕會畫錯了。等你覺得有信心可以畫得很好了,可以試著使用不同種類的繪畫工具來畫,例如鋼珠筆、色鉛筆、馬克筆,或者用油畫顏料來畫。你還可以先在書上的圖練習著色,然後再在自己畫的圖上著色。如果想更大膽一點,你可以把本書上的圖剪下來,貼到其他空白的頁面上。盡量放膽多多嘗試,再決定自己最喜歡哪種方式,這樣會非常有趣好玩。

想想看你喜歡的動物可以有多少種不同的畫法。烏龜的殼可以有多少種畫法呢?你可以把殼畫成圓的、方的,或者不規則形的。另外,想想看烏龜殼裡面可以怎麼畫呢?你可以全部畫滿一條條的斑紋、小點點、大斑點、各種不同的方形,或者乾脆就全部塗上一種顏色。你也可以決定殼裡面什麼都不畫,只要你覺得這是最好的表現方式即可,因為有時候簡單即是美。

畫好了之後,不要忘了跟親朋好友分享。或者你也可以問他們,要不要也來畫自己喜歡的動物,這樣更棒喔!!

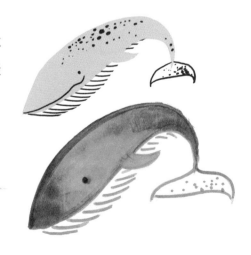

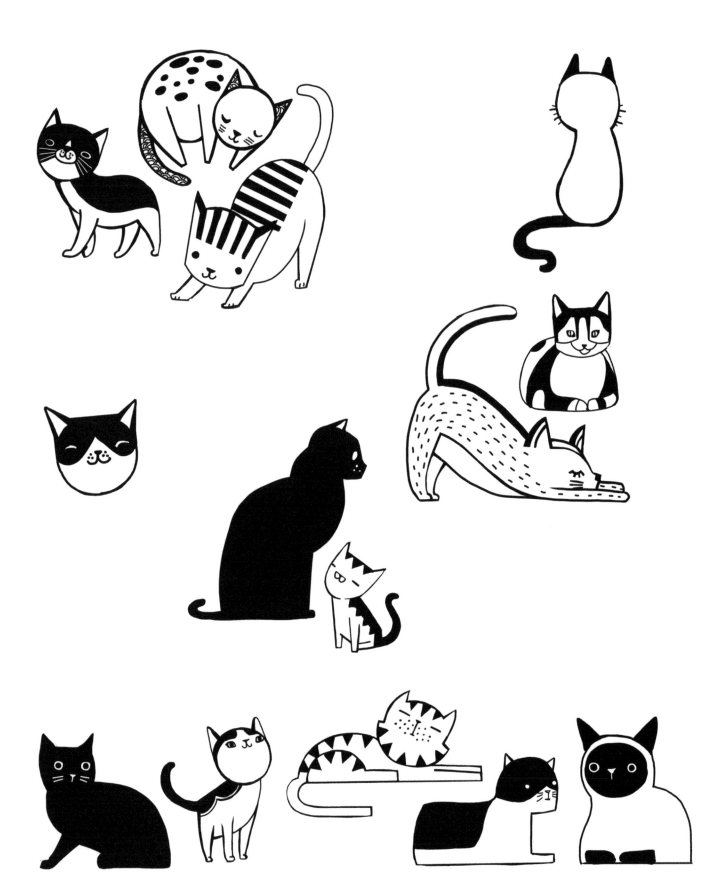

45 個動物的畫畫小練習

cats

貓咪

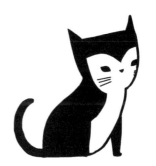

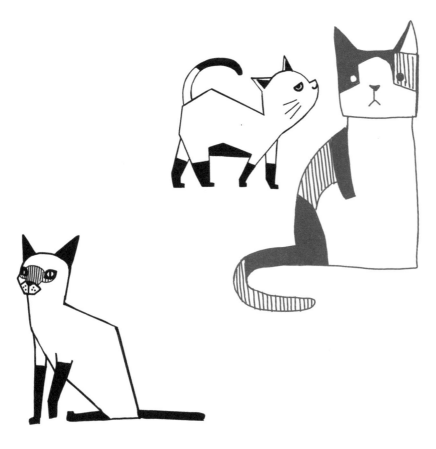

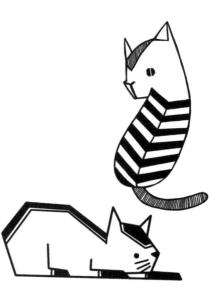

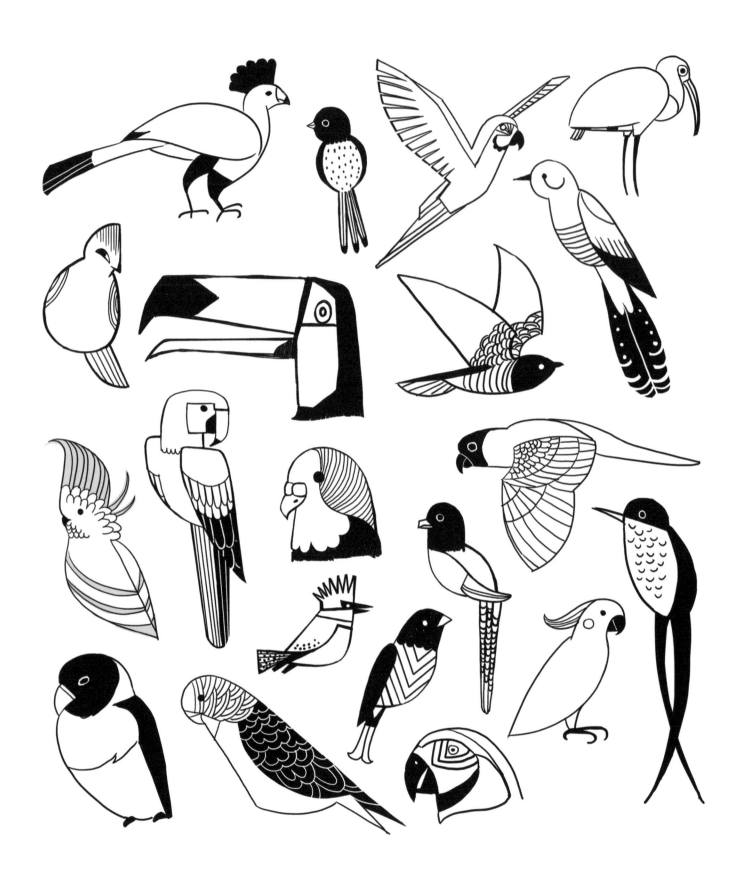

45 個動物的畫畫小練習
TROPICAL BIRDS
熱帶鳥

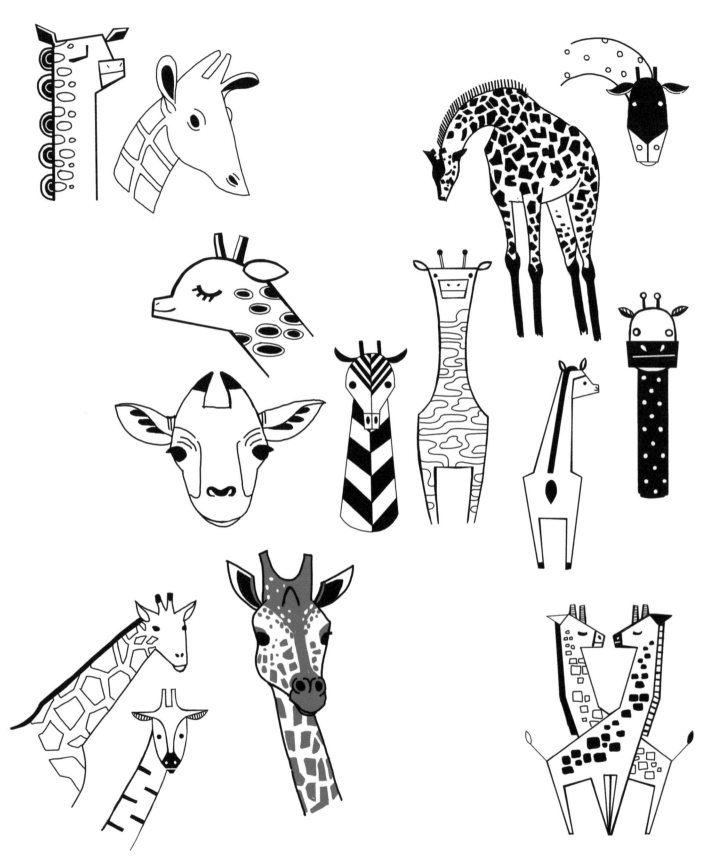

Giraffes

長頸鹿

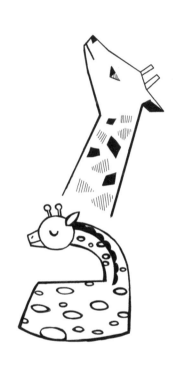

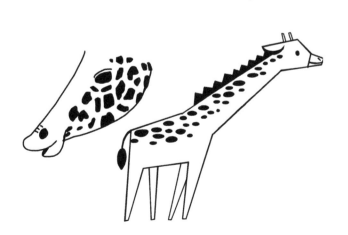

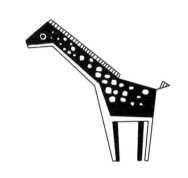

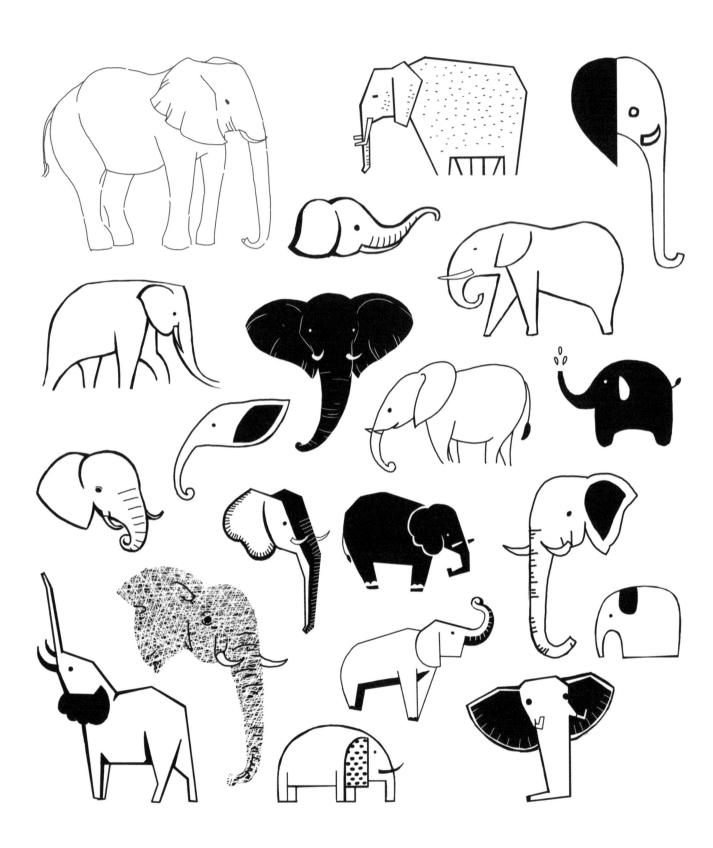

elephants

大象

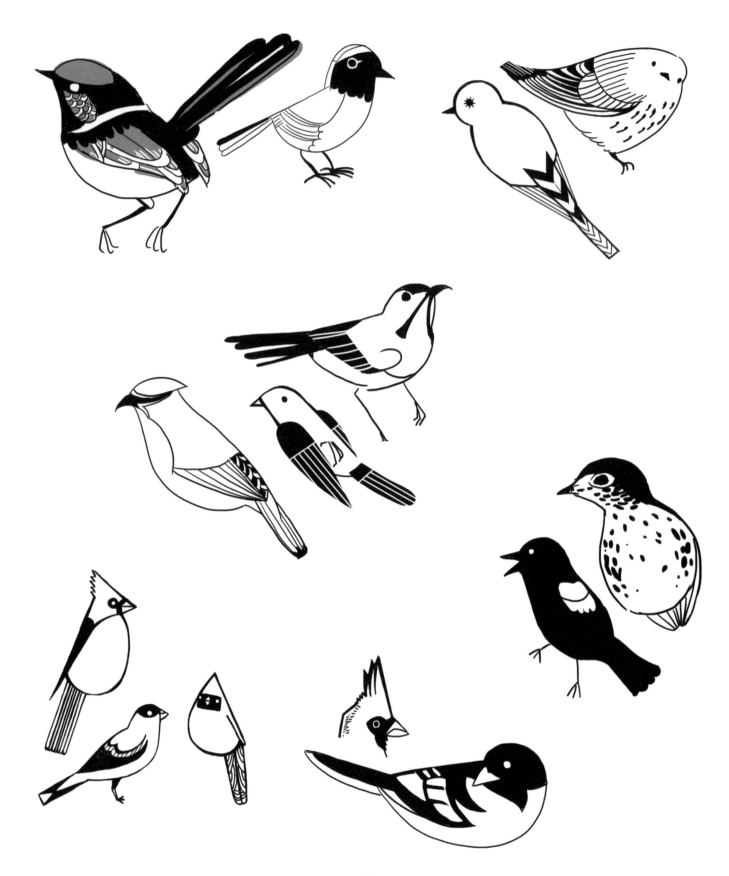

45 個動物的畫畫小練習

Songbirds

鳴禽

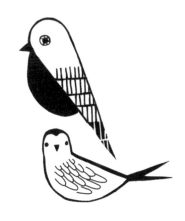

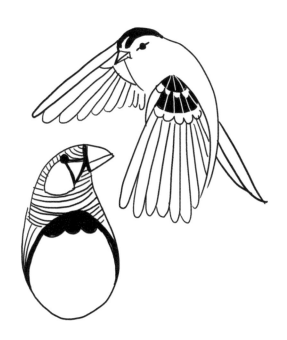

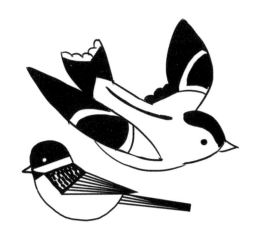

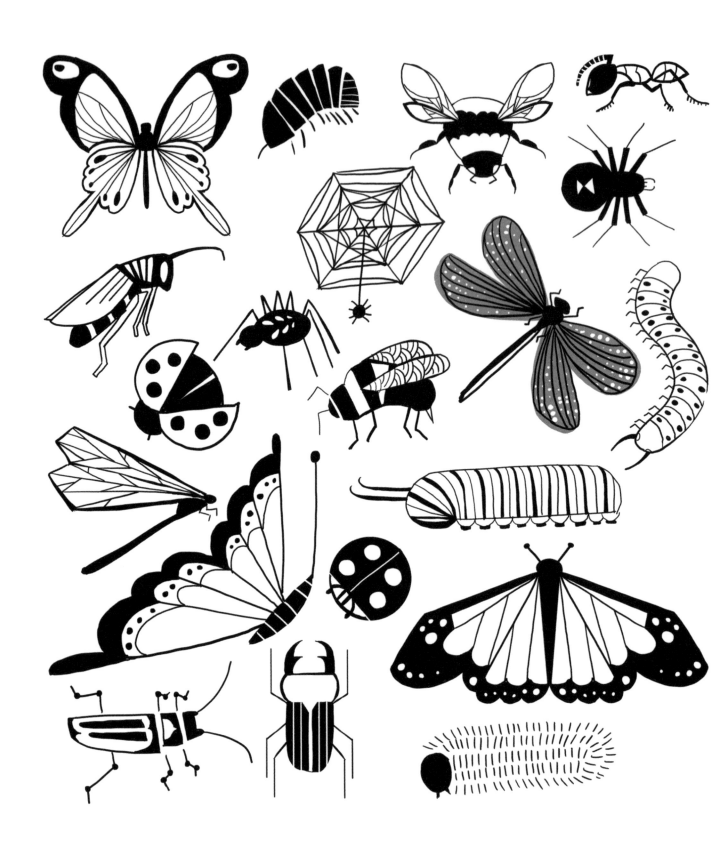

45 個動物的畫畫小練習

BUGS

昆蟲

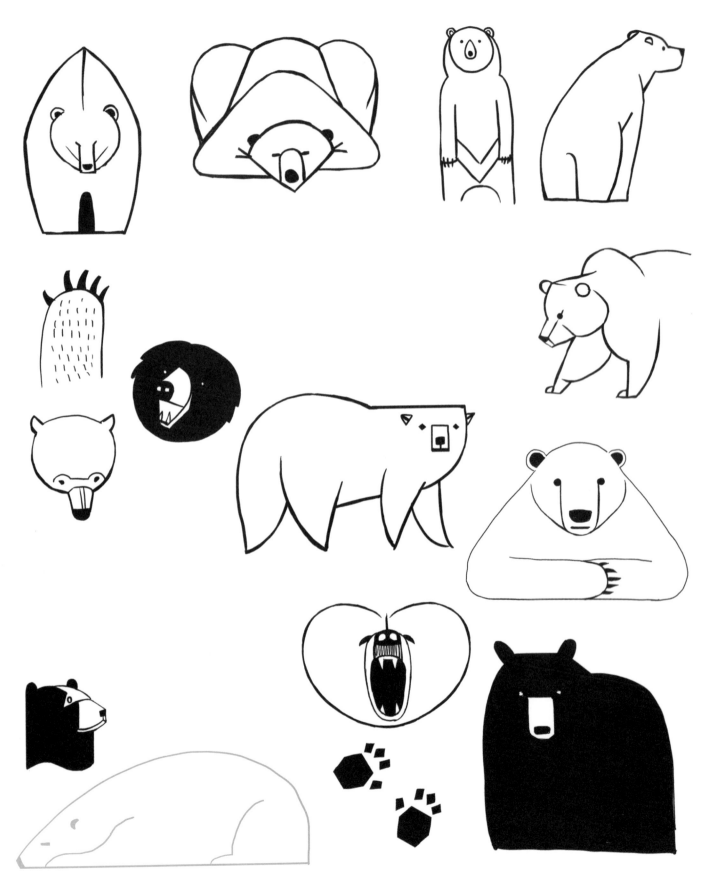

45 個動物的畫畫小練習

BEARS

熊

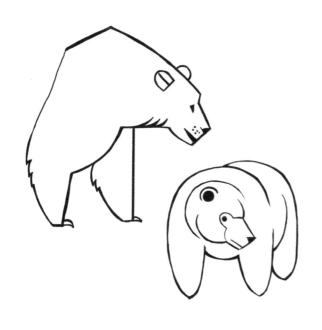

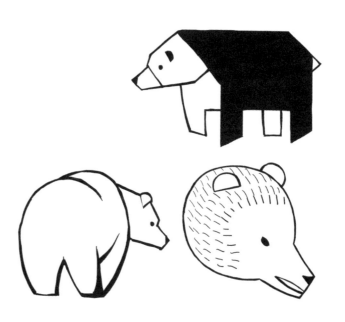

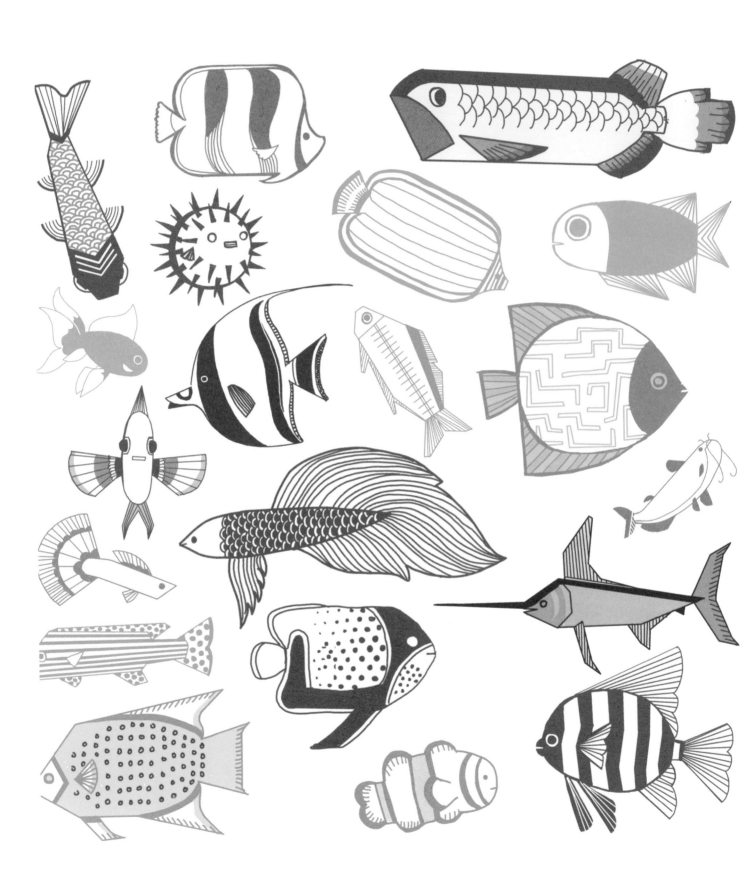

45 個動物的畫畫小練習

魚

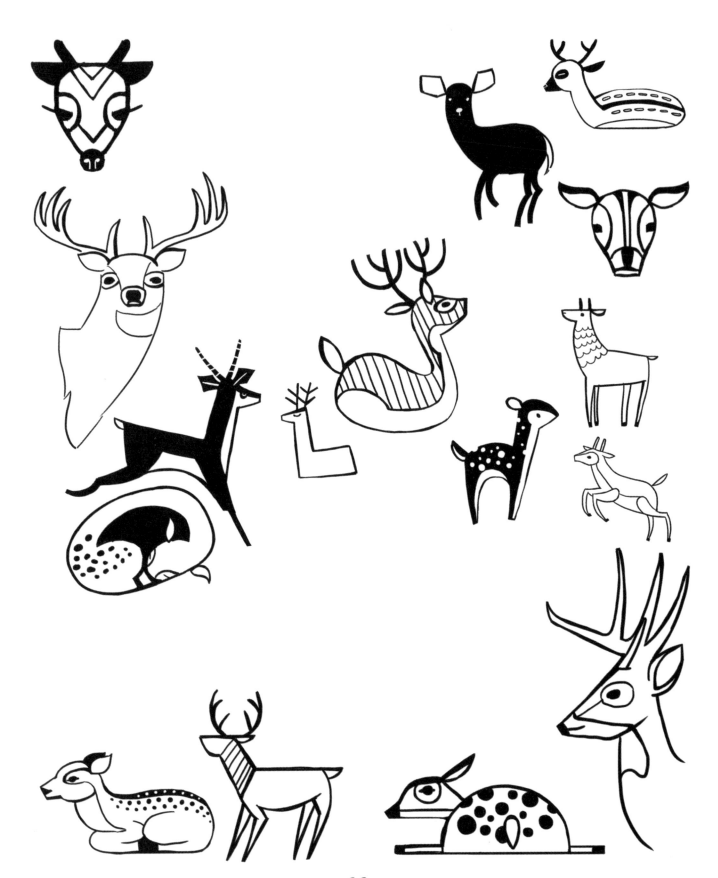

45 個動物的畫畫小練習

DEER

鹿

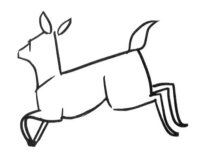

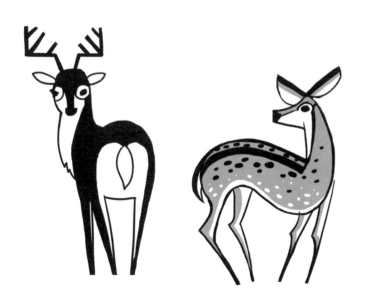

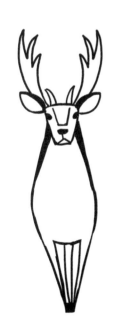

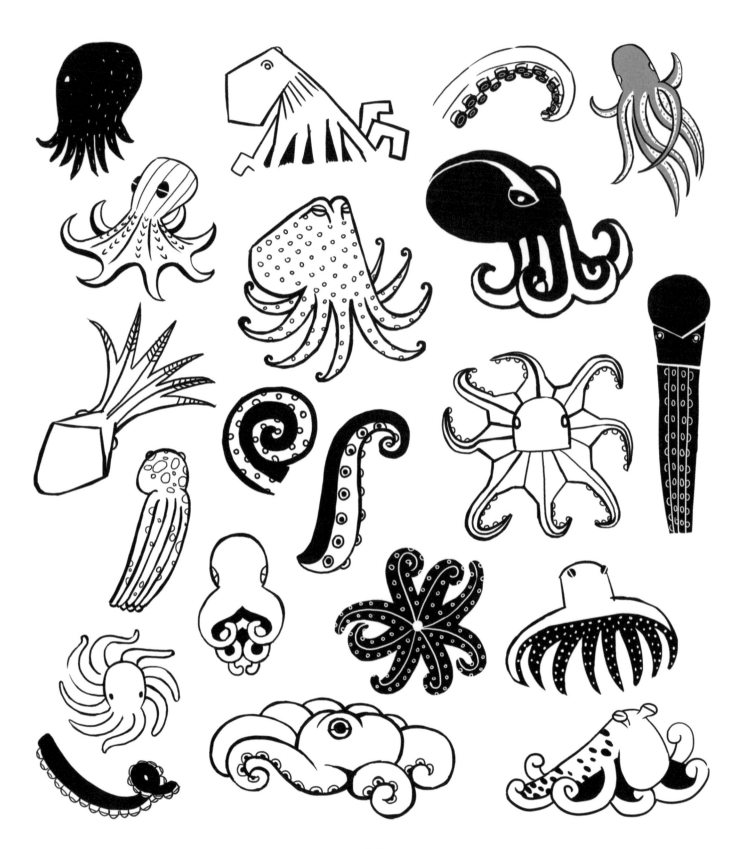

45 個動物的畫畫小練習

octopi

章魚

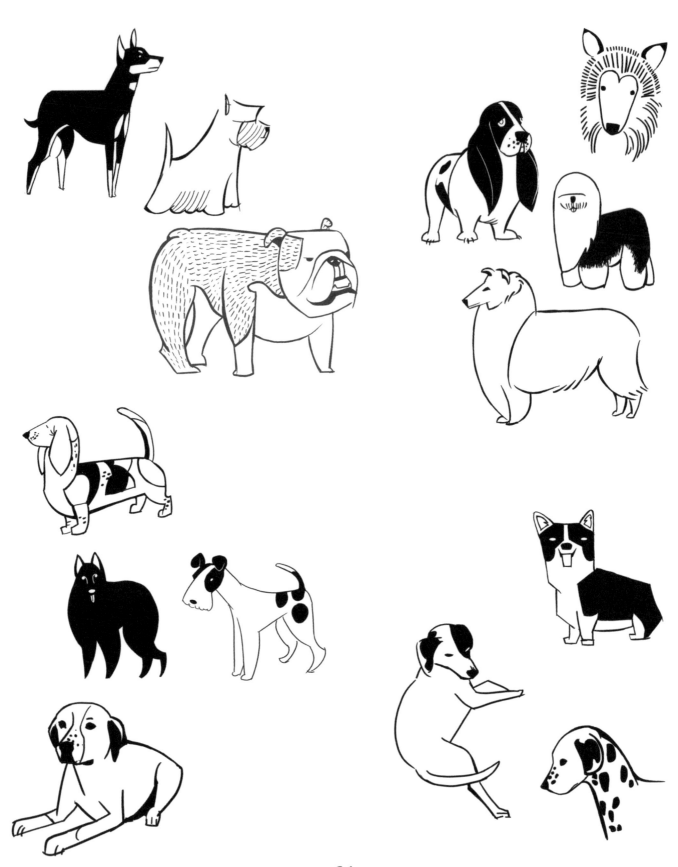

45 個動物的畫畫小練習

DOGS
狗

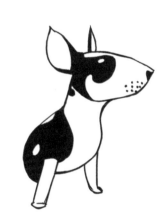

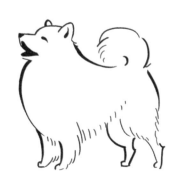

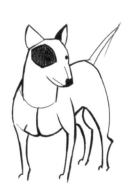

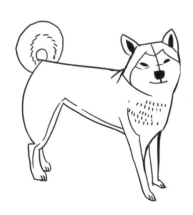

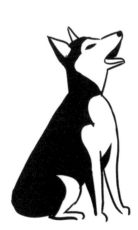

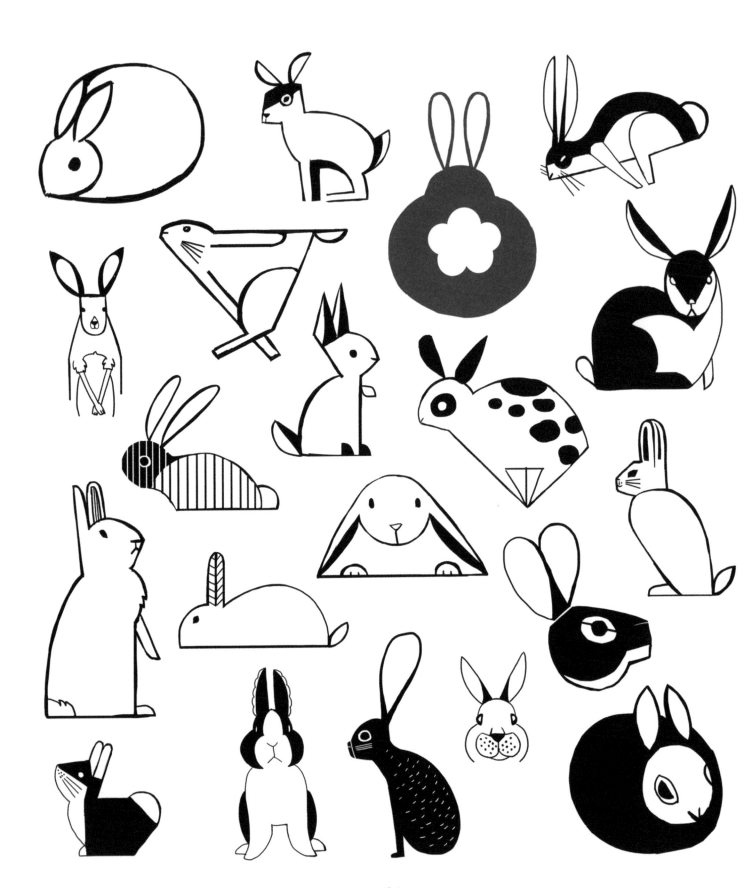

45 個動物的畫畫小練習

rabbits

兔子

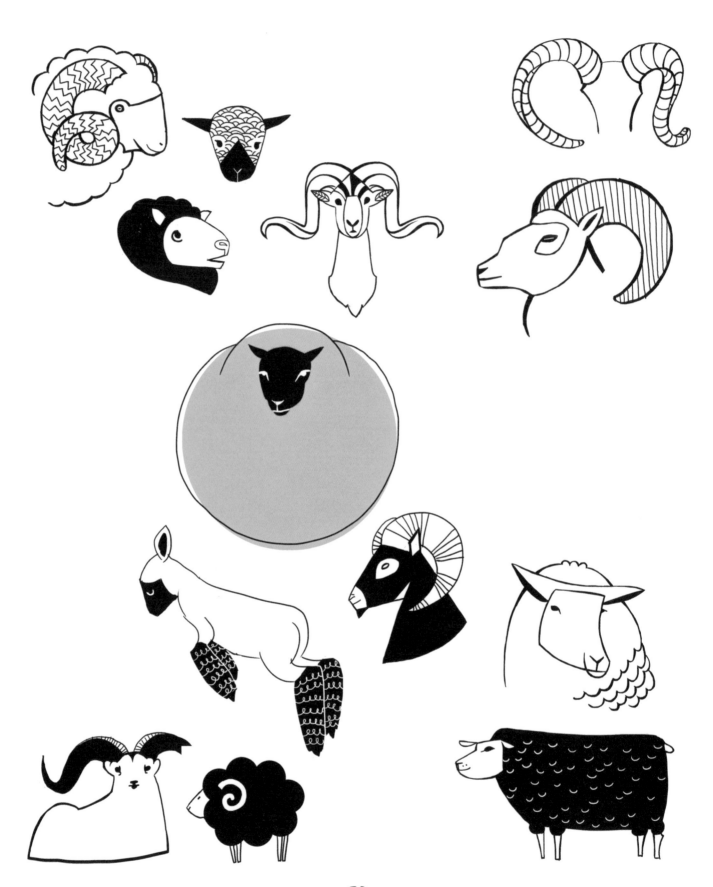

sheep

羊

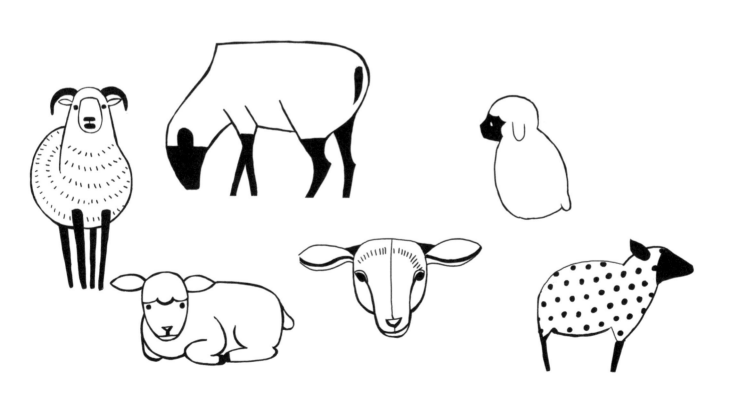

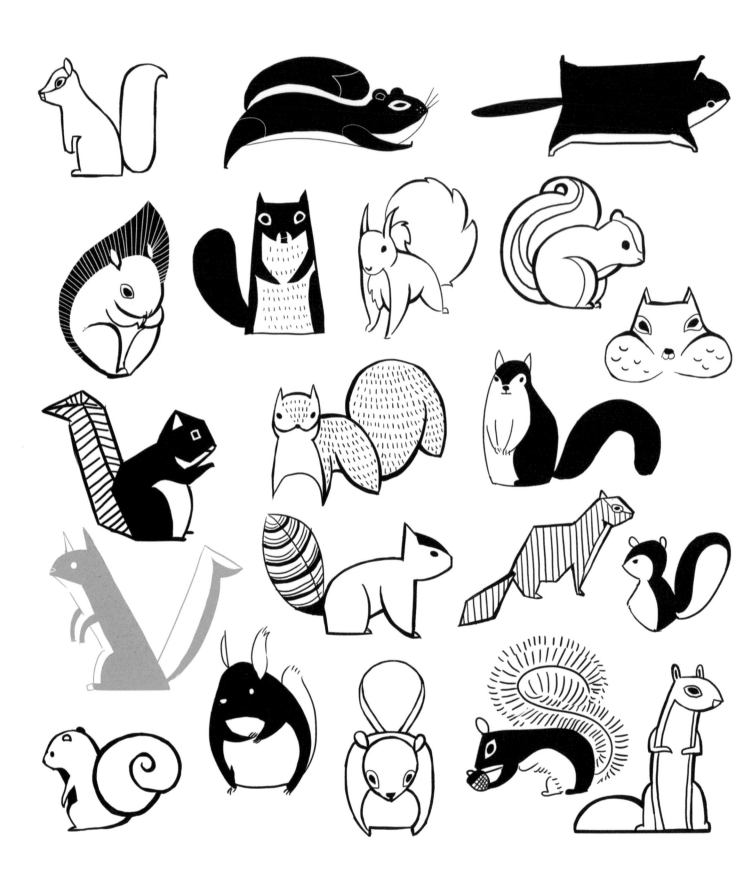

45 個動物的畫畫小練習

SQUIRRELS

松鼠

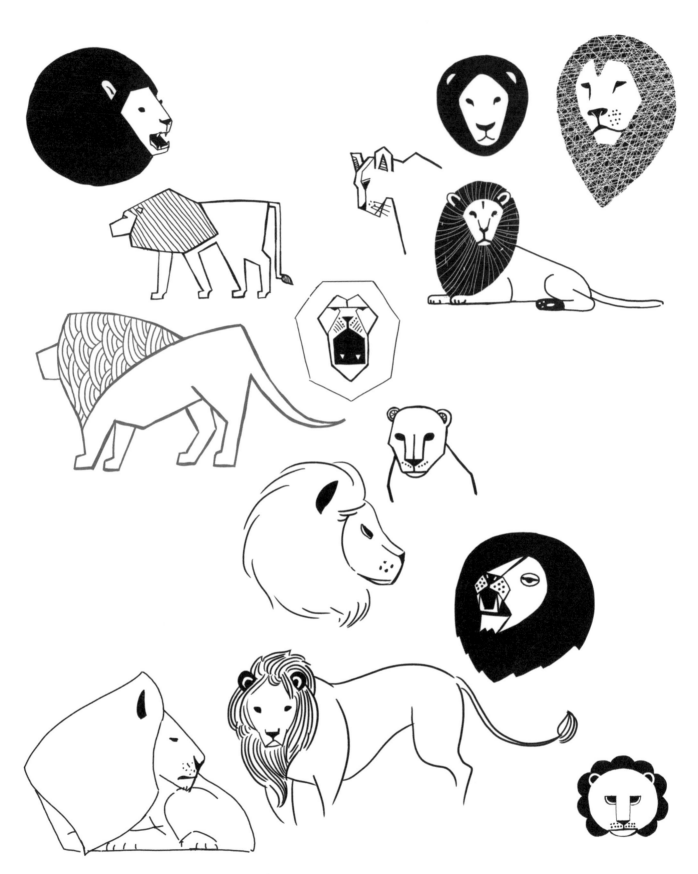

45 個動物的畫畫小練習
LIONS
獅子

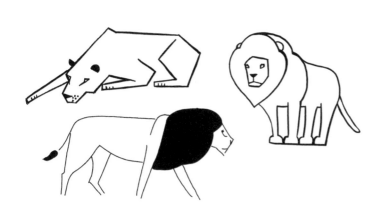

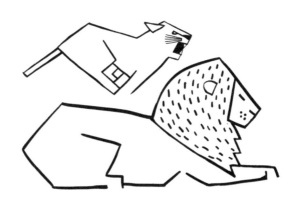

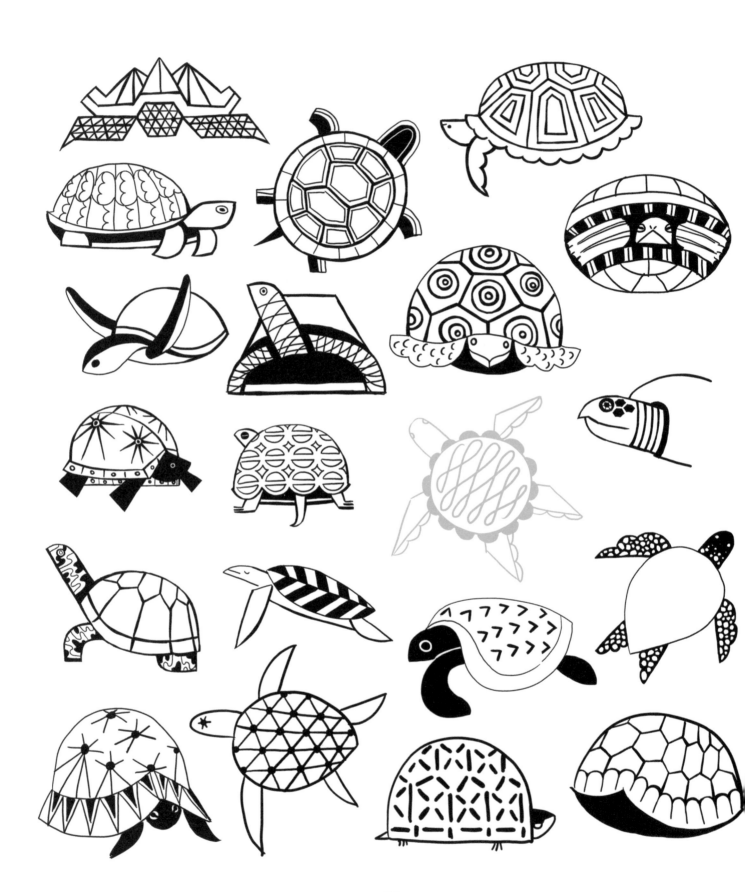

45 個動物的畫畫小練習

TURTLES

烏龜

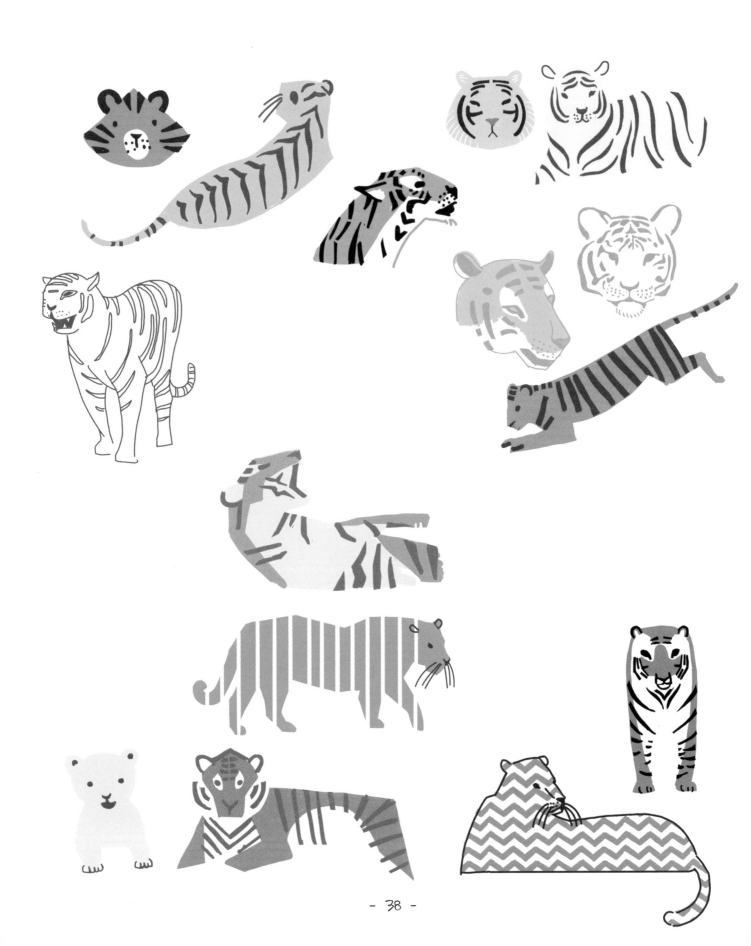

45 個動物的畫畫小練習

tigers

老虎

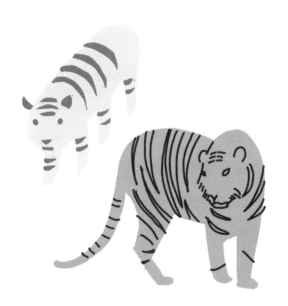

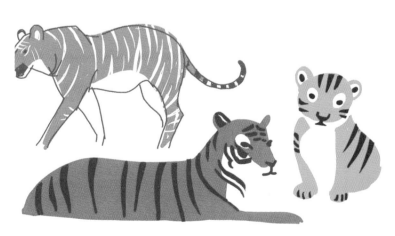

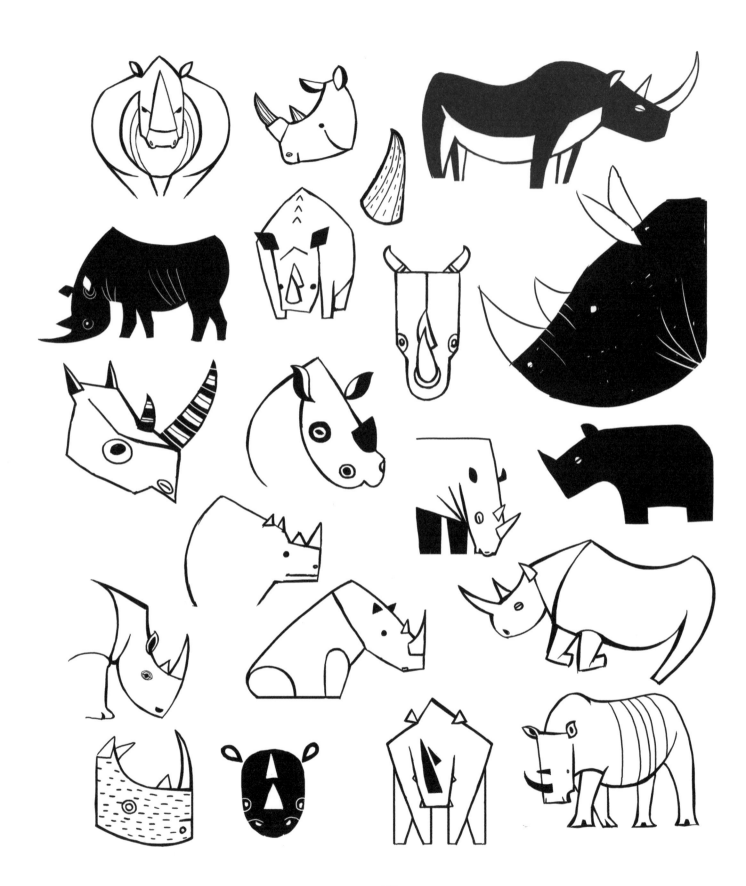

45 個動物的畫畫小練習

RHINOCEROSES

犀牛

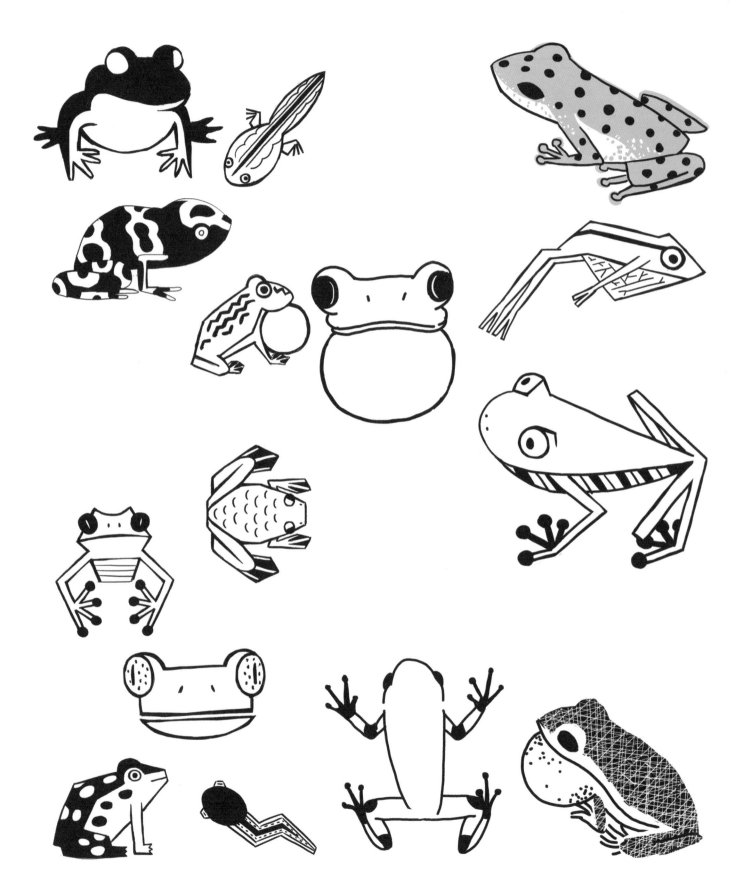

45 個動物的畫畫小練習
frogs
青蛙

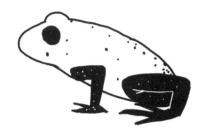

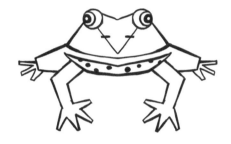

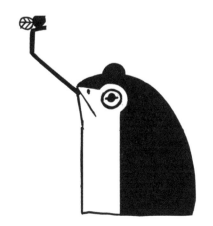

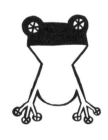

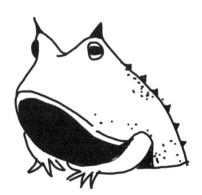

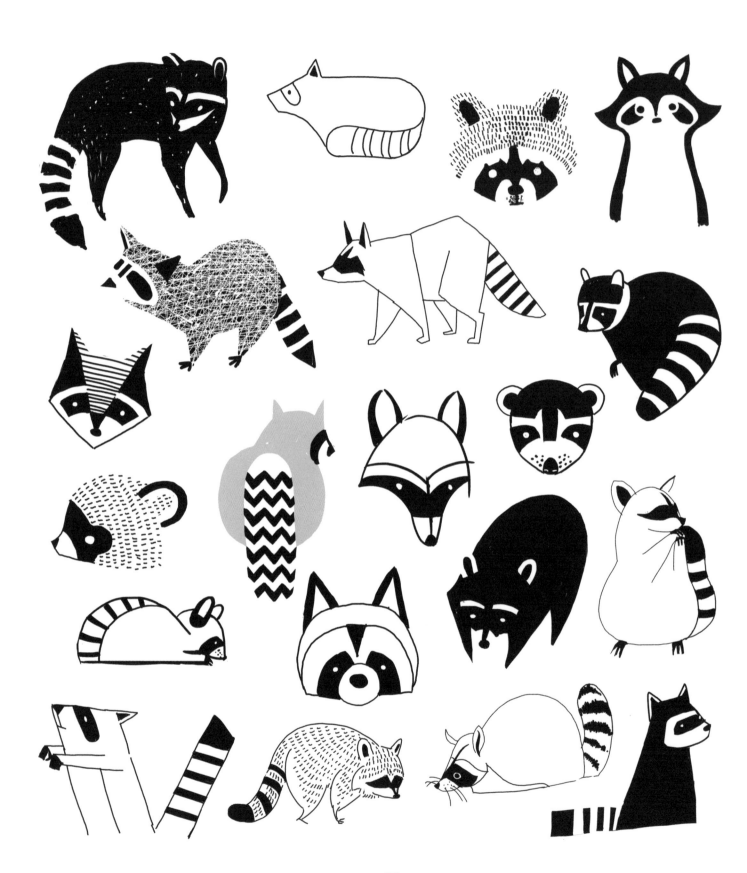

45 個動物的畫畫小練習
Raccoons
浣熊

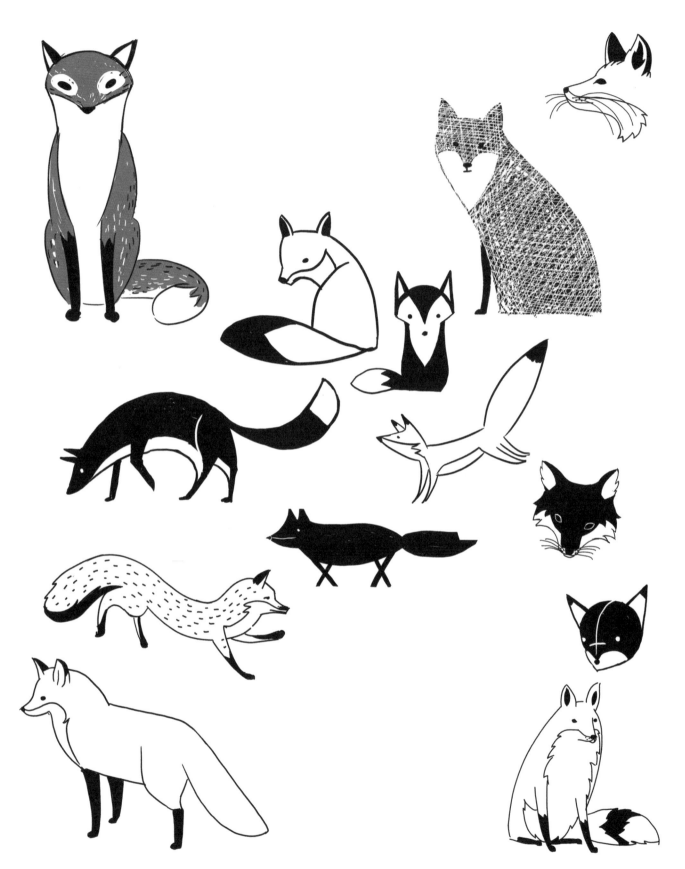

45 個動物的畫畫小練習

 FOXES

狐狸

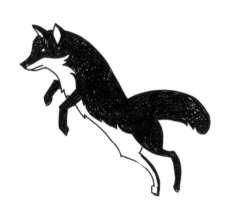

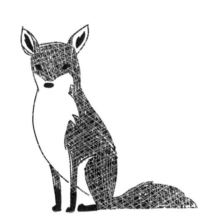

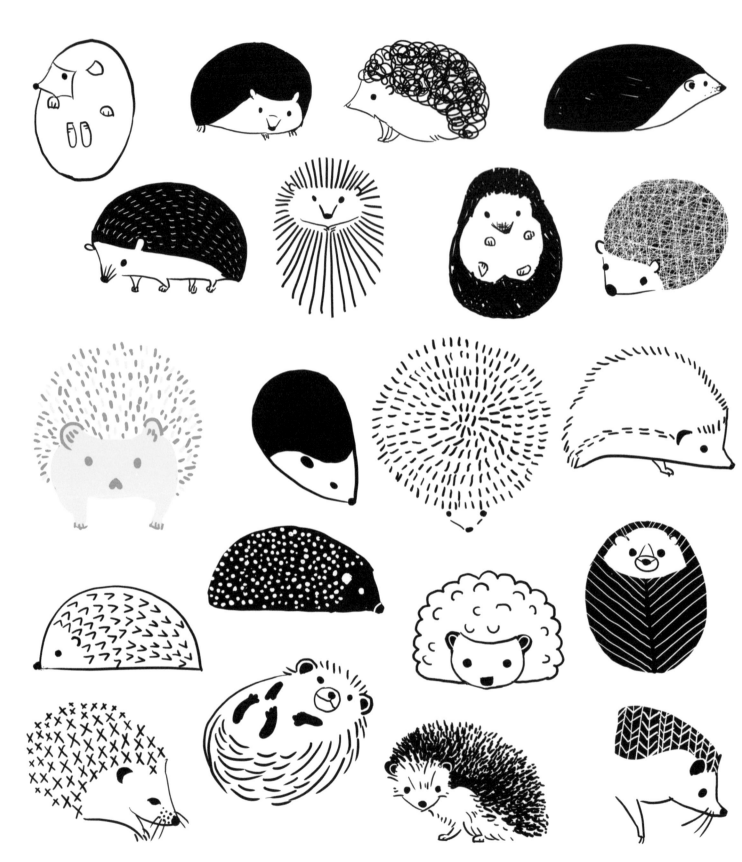

hedgehogs

刺蝟

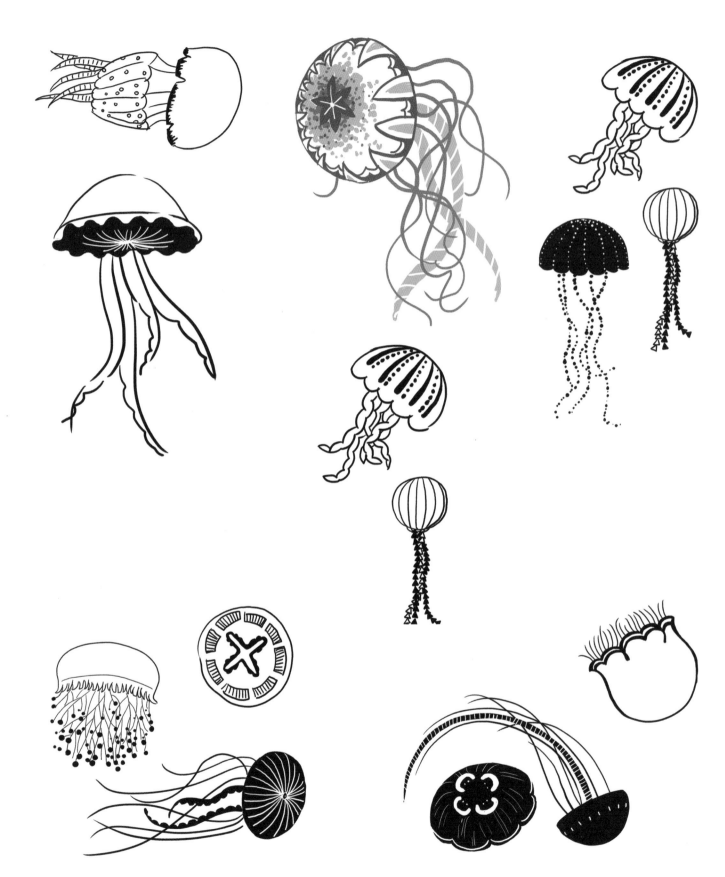

jellyfish

水母

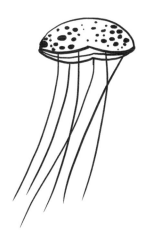
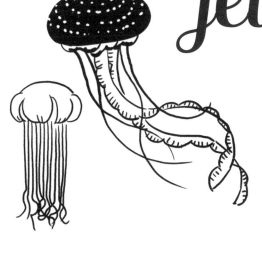
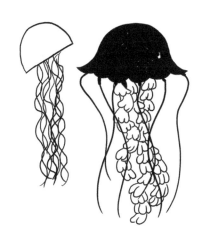
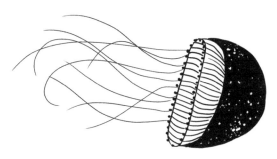

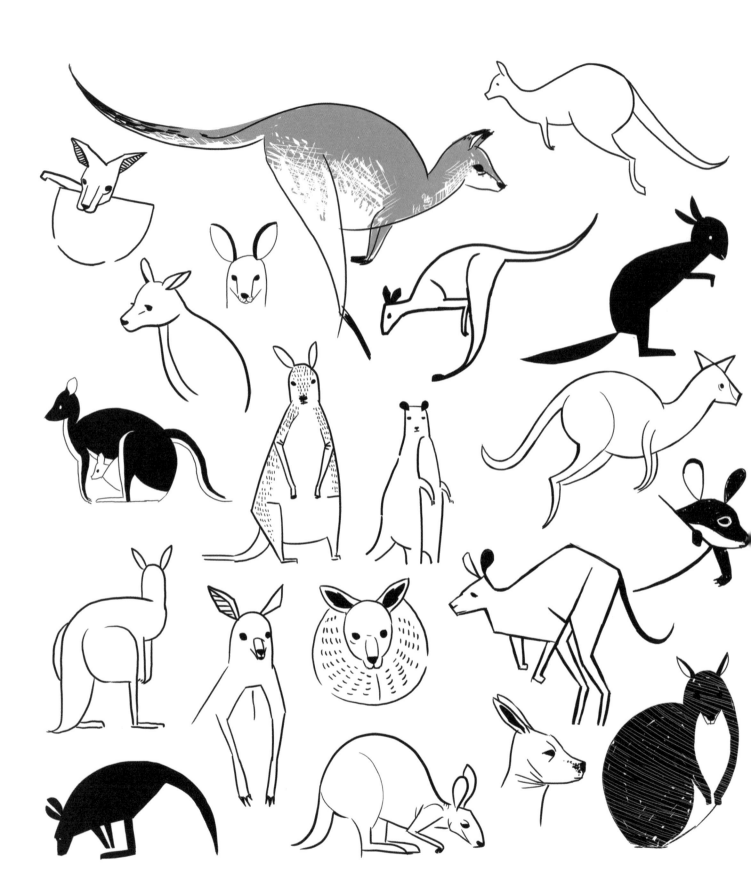

45 個動物的畫畫小練習

Kangaroos
袋鼠

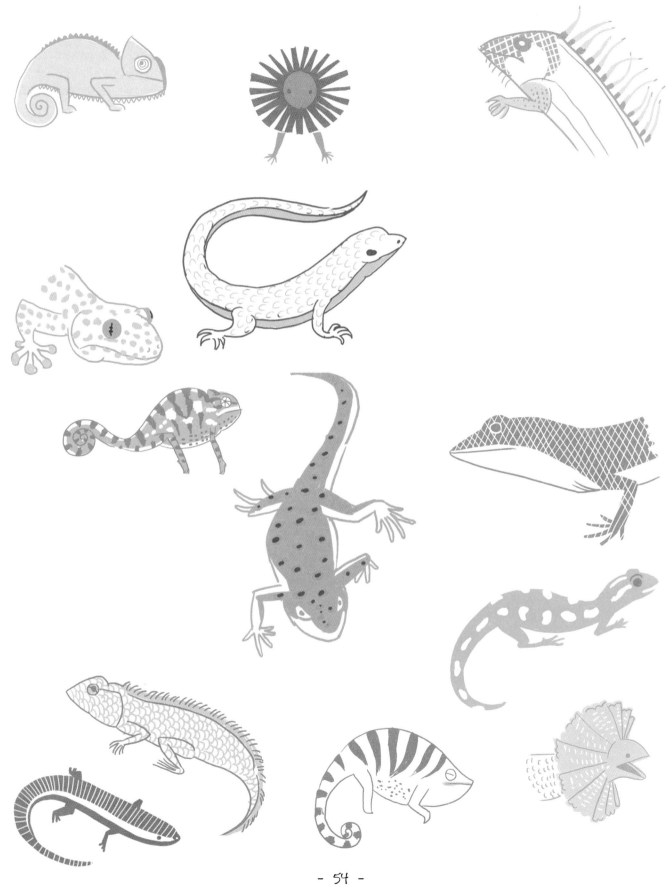

45 個動物的畫畫小練習

Lizards

壁虎

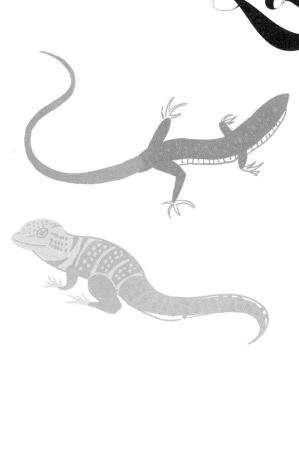

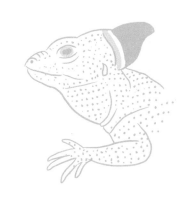

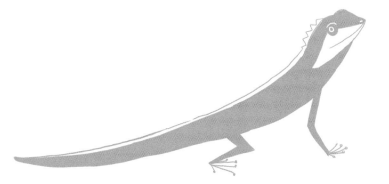

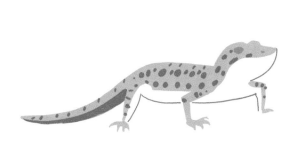

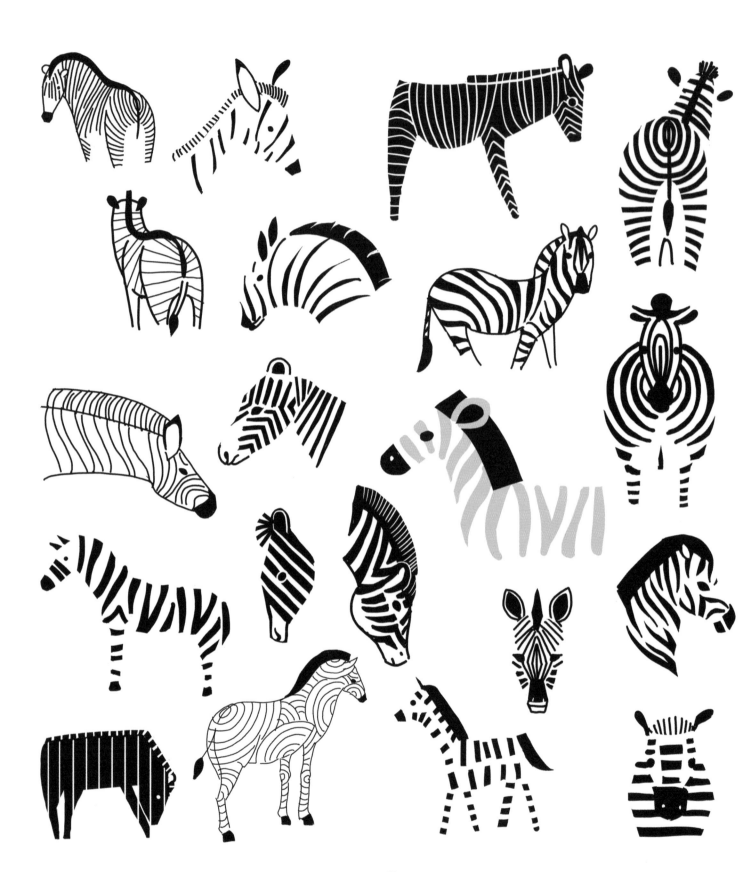

45 個動物的畫畫小練習

ZEBRAS

斑馬

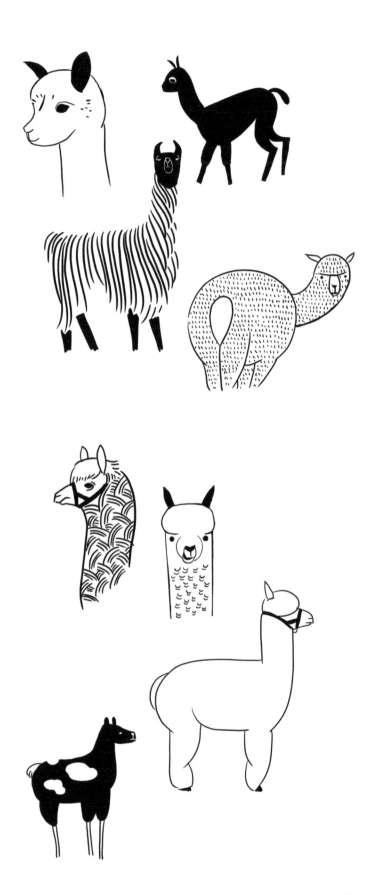
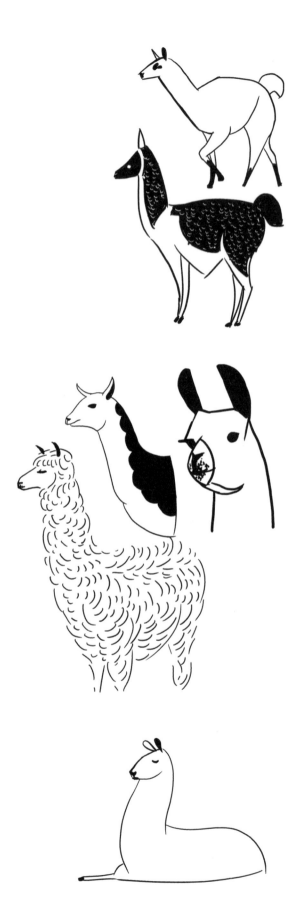

45 個動物的畫畫小練習

llamas & alpacas

美洲駝與羊駝

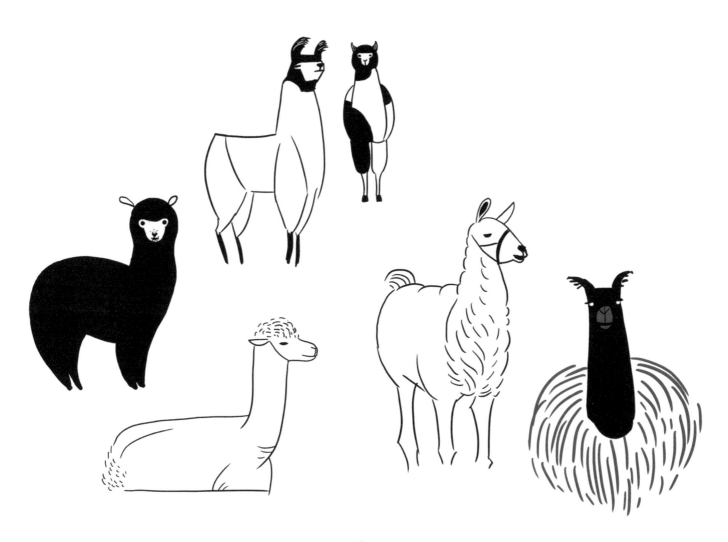

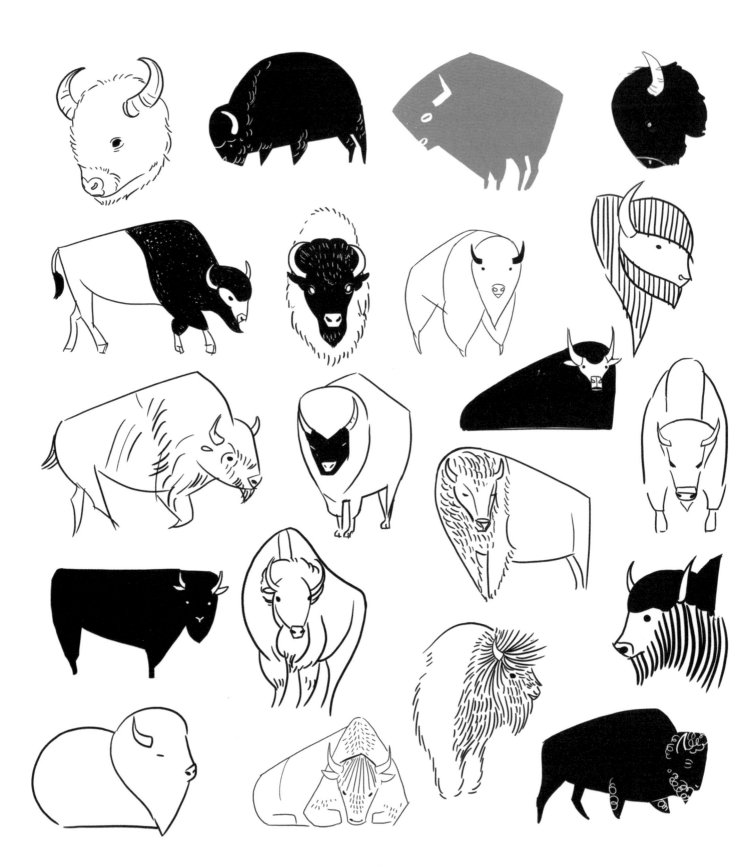

45 個動物的畫畫小練習

BUFFALOES

水牛

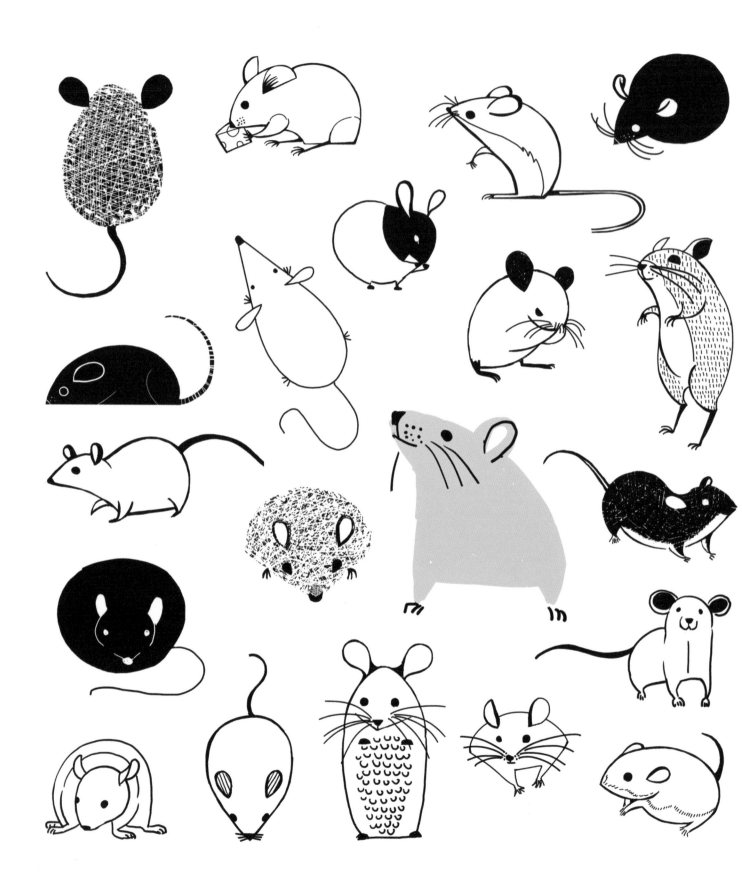

45 個動物的畫畫小練習

mice

老鼠

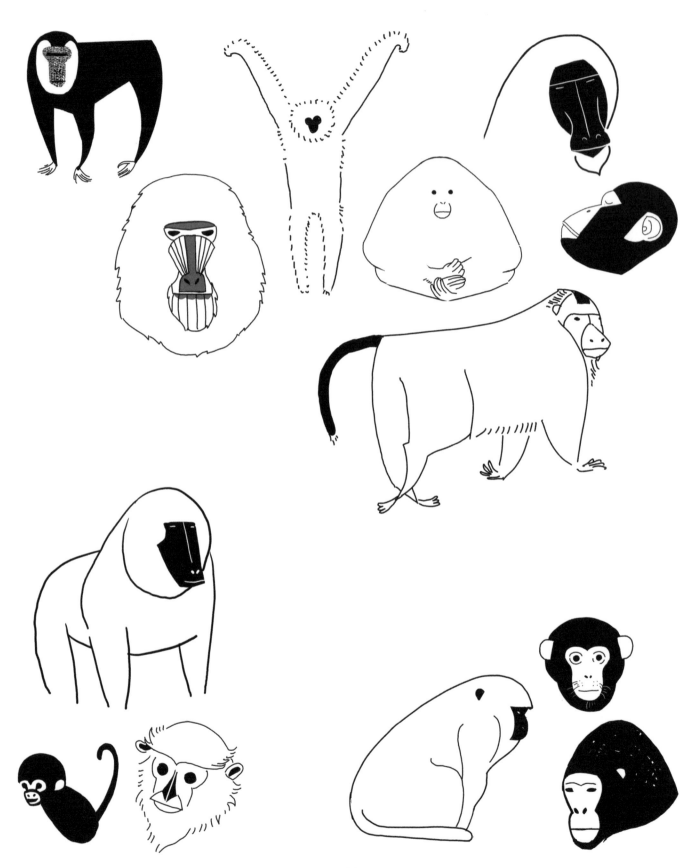

45 個動物的畫畫小練習
monkeys & apes
猴子與猩猩

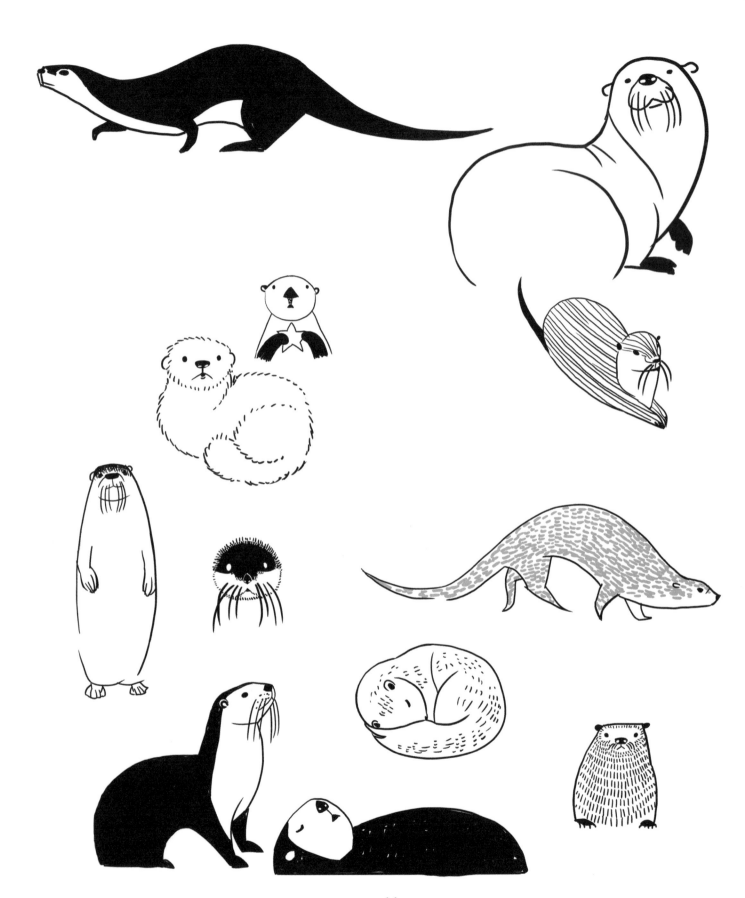

45 個動物的畫畫小練習

OTTERS

水獺

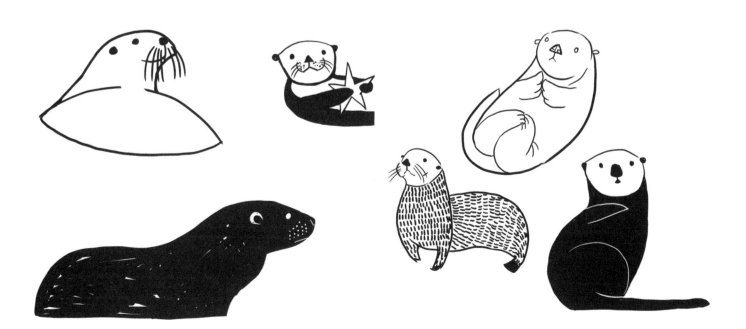

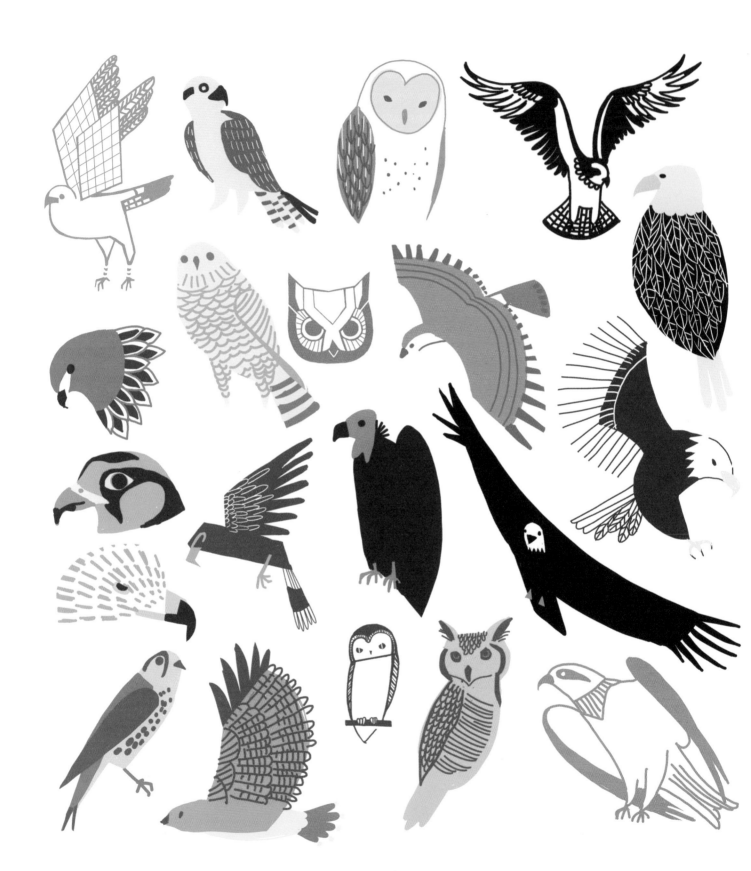

45 個動物的畫畫小練習

Birds of Prey

猛禽

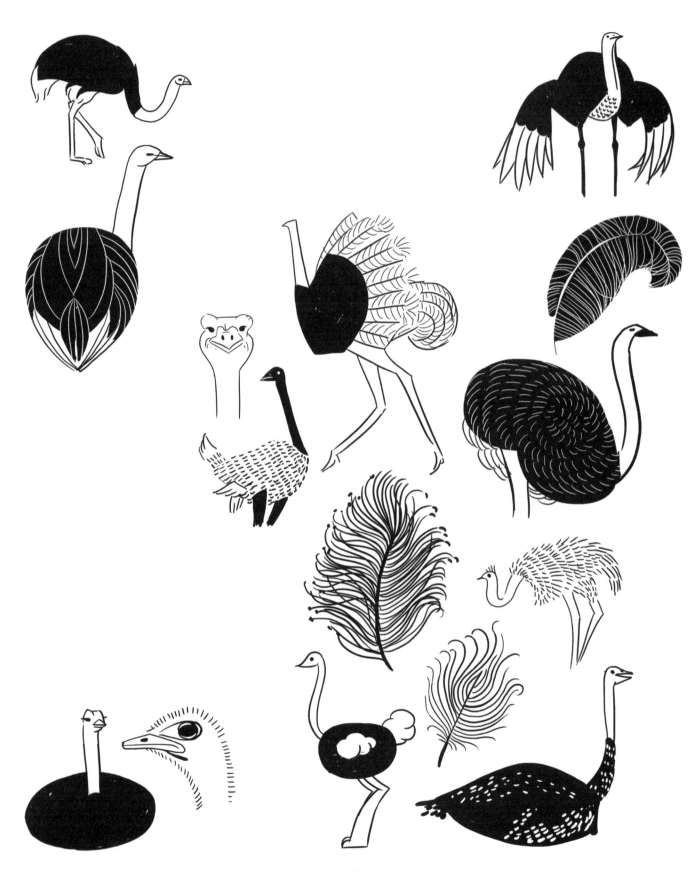

45 個動物的畫畫小練習

OSTRICHES

鴕鳥

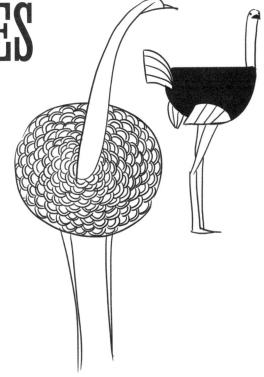

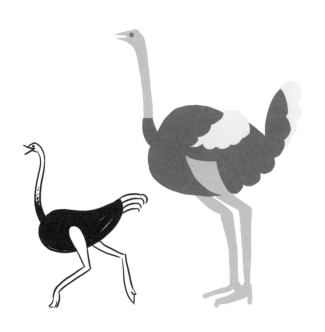

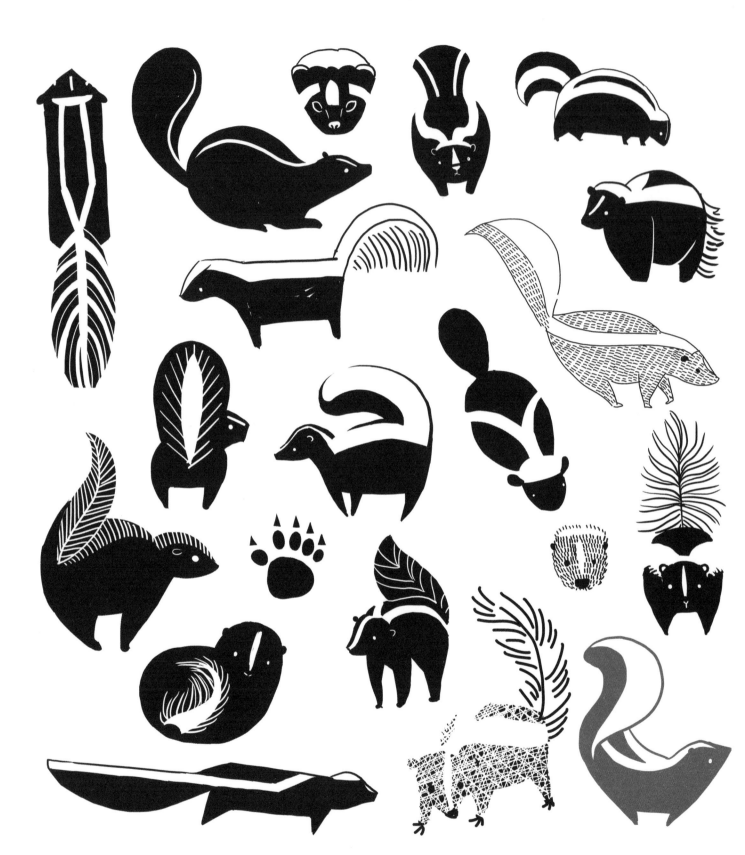

45 個動物的畫畫小練習

臭鼬

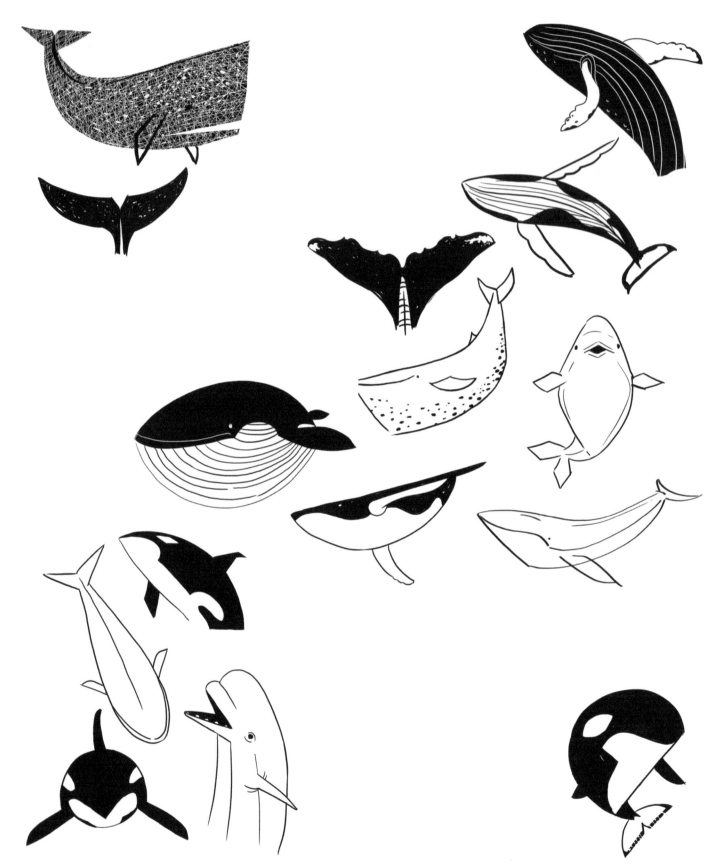

45 個動物的畫畫小練習

WHALES

鯨魚

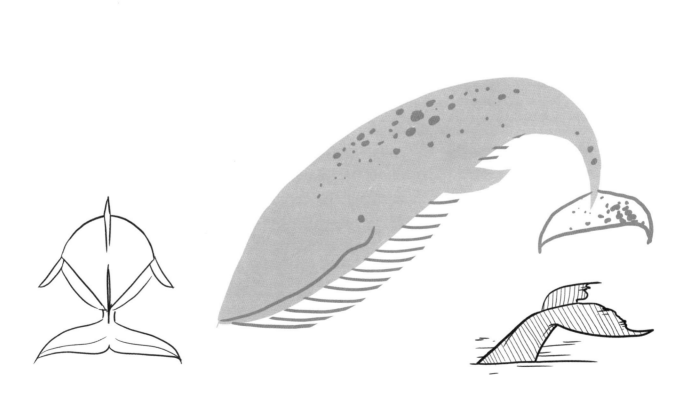

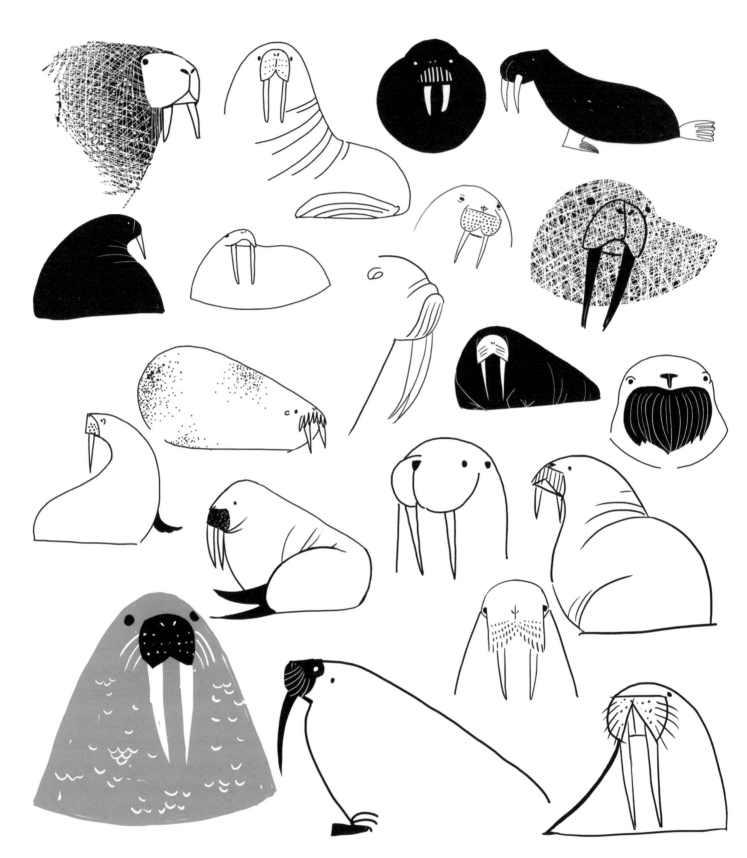

45 個動物的畫畫小練習

walruses

海象

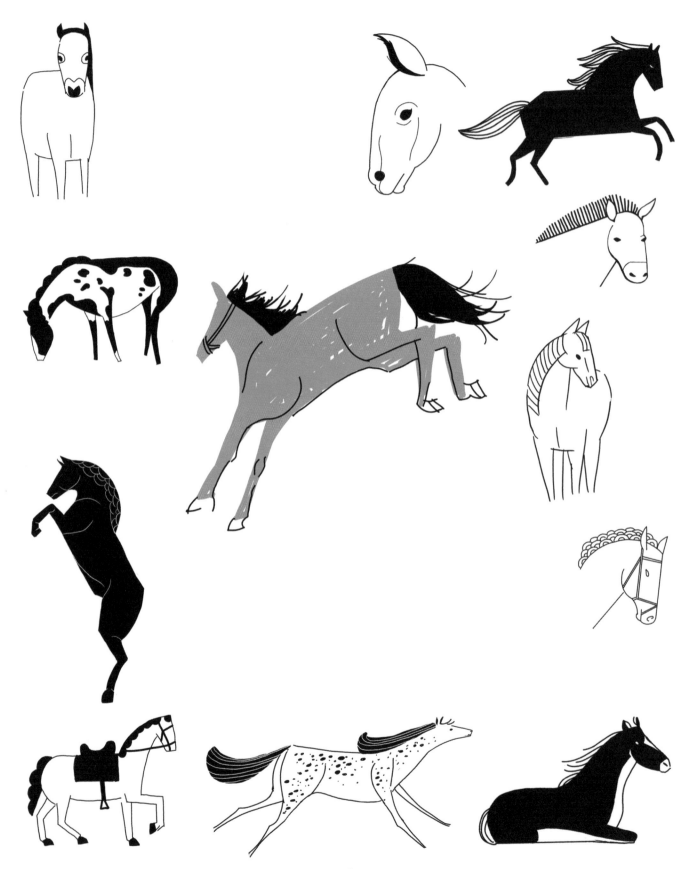

45 個動物的畫畫小練習

HORSES

馬

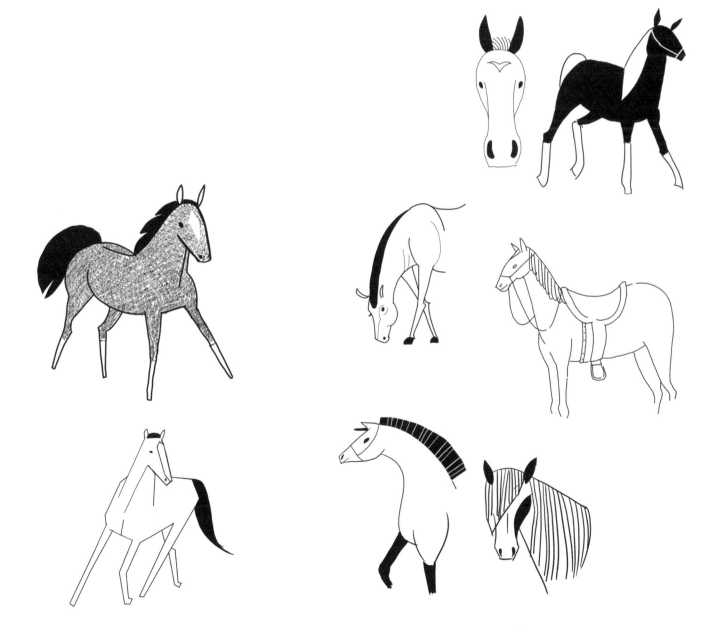

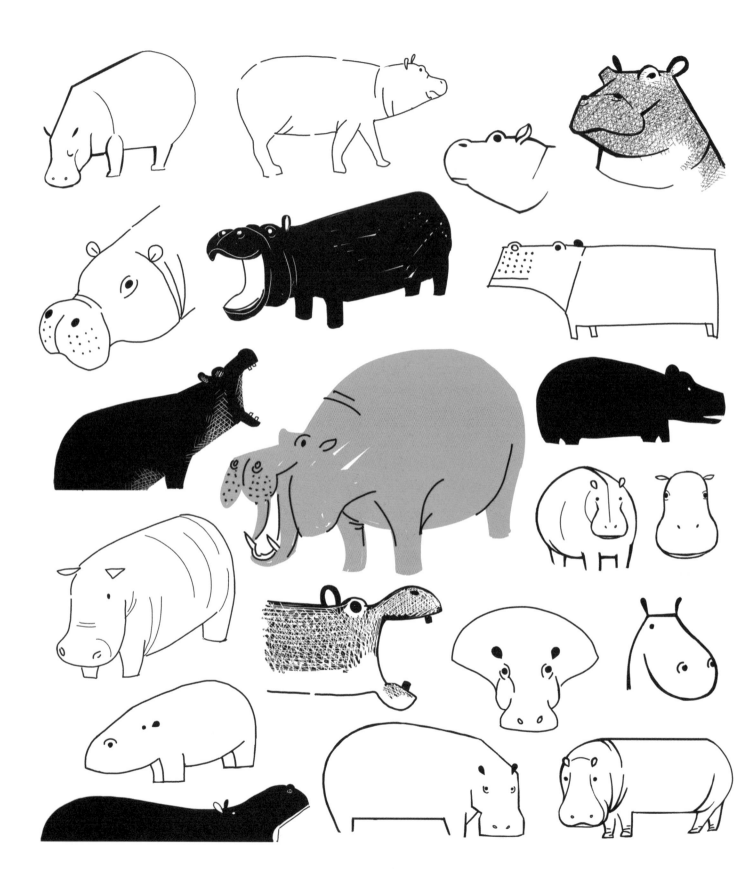

45 個動物的畫畫小練習

hippopotamuses

河馬

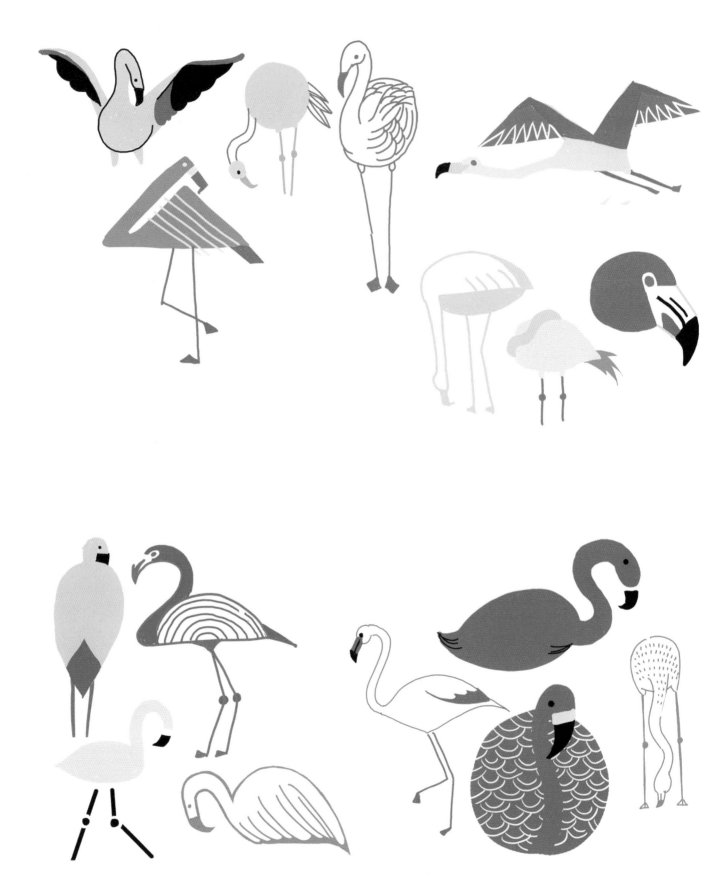

45 個動物的畫畫小練習
FLAMINGOS
紅鶴

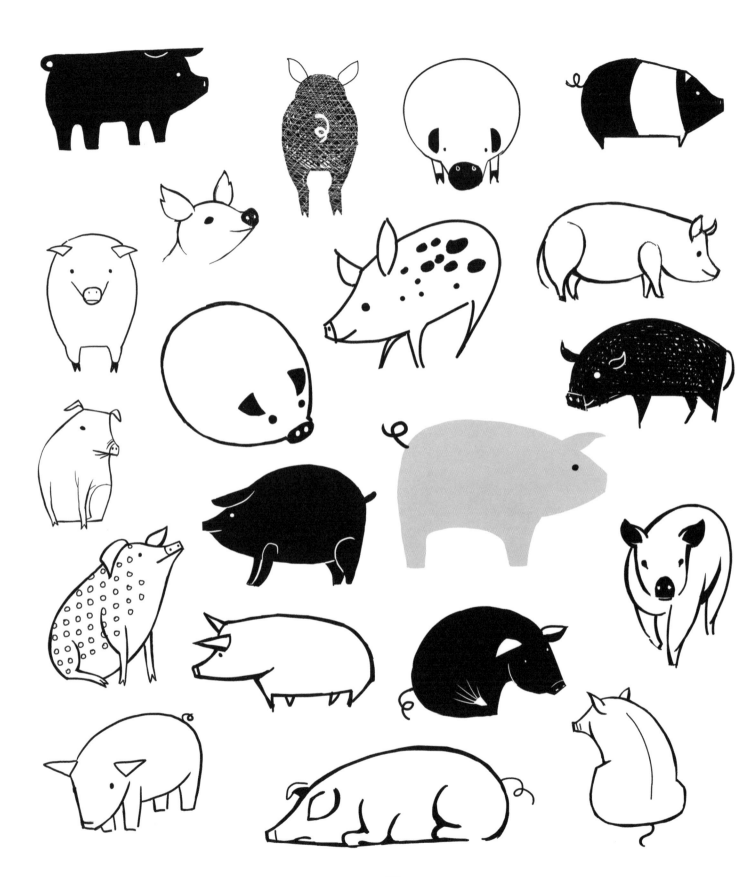

45 個動物的畫畫小練習

PIGS

豬

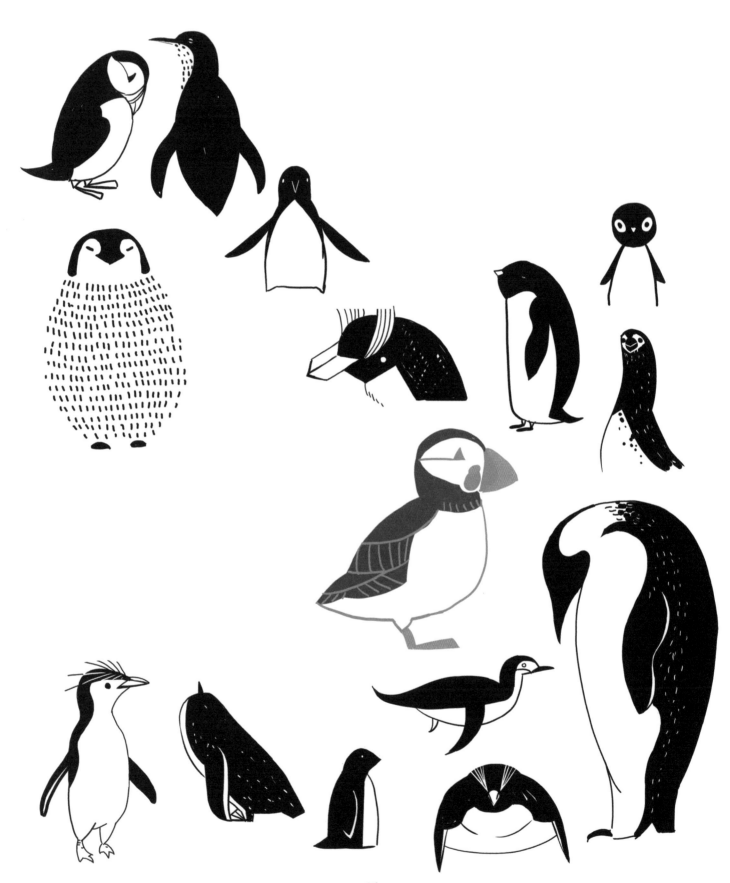

45 個動物的畫畫小練習
penguins & puffins
企鵝與海鴨

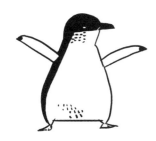

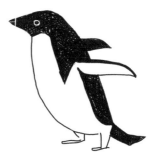

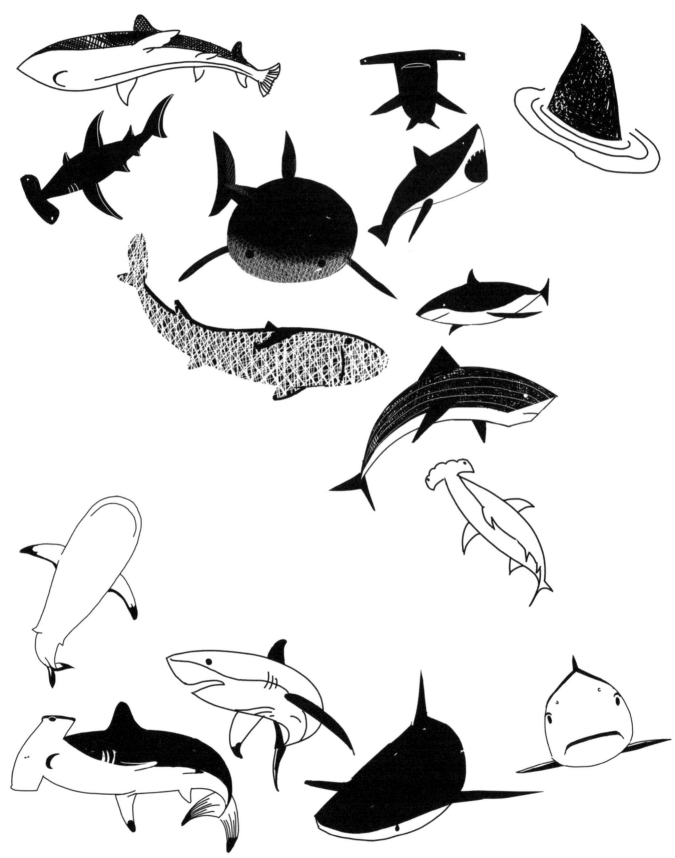

45 個動物的畫畫小練習

SHARKS

鯊魚

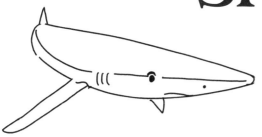

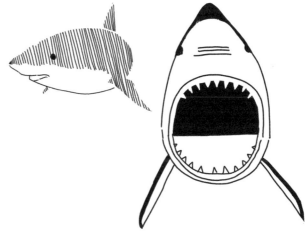

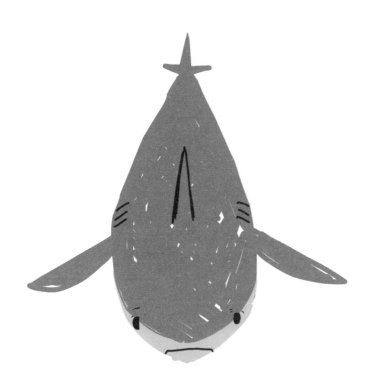

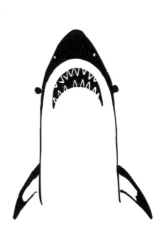

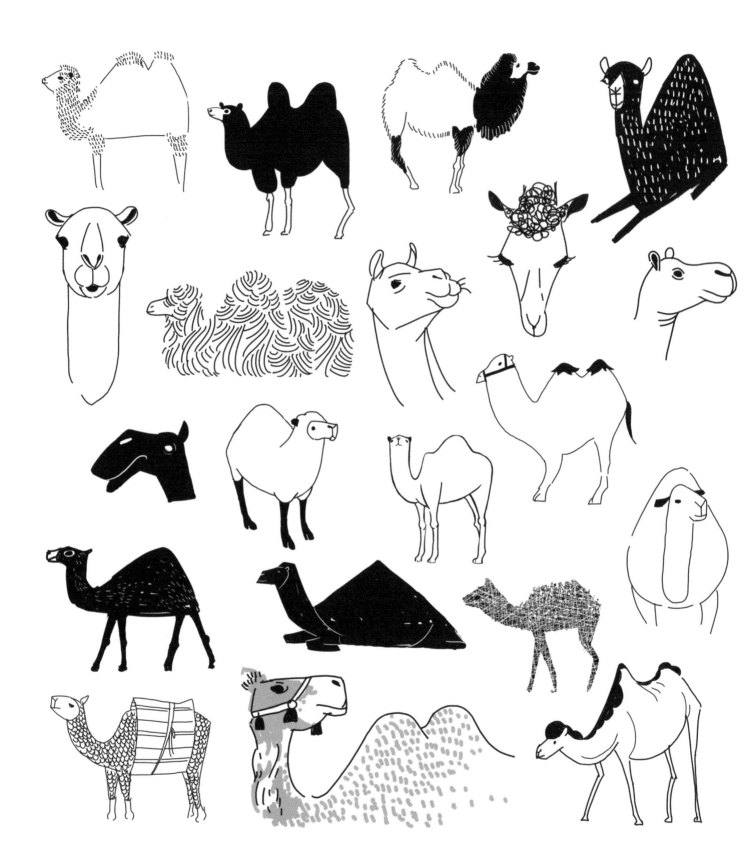

45 個動物的畫畫小練習

camels

駱駝

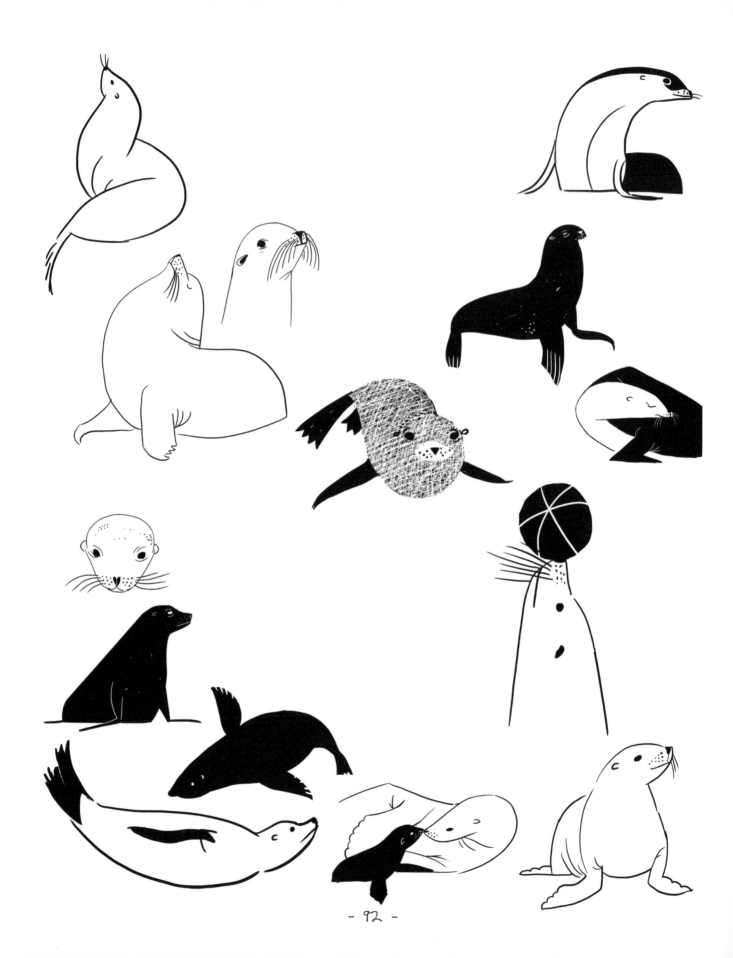

45 個動物的畫畫小練習

sea lions

海獅

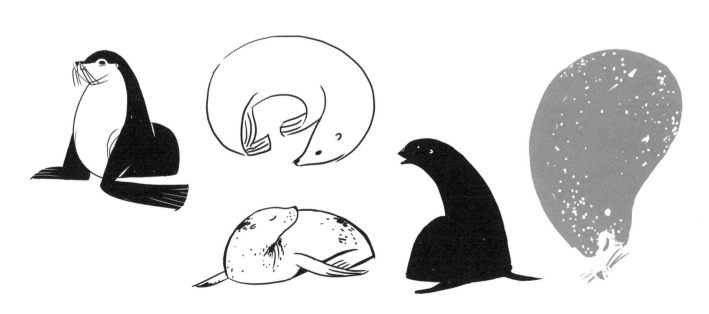

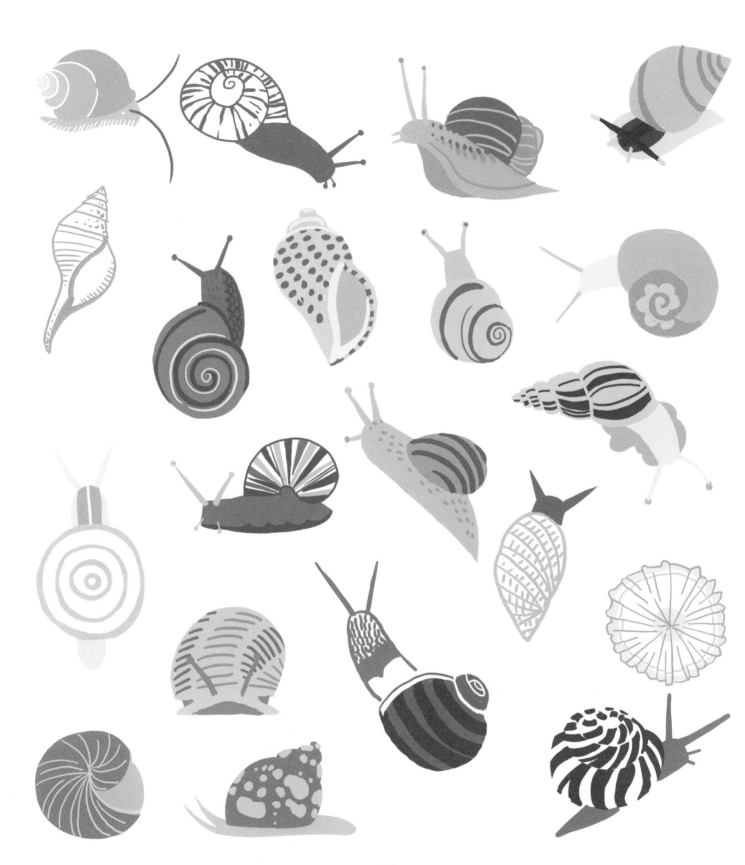

45 個動物的畫畫小練習

snails

蝸牛

ABOUT THE ARTIST 關於作者

茱莉亞‧郭（Julia Kuo）在加州洛杉磯長大，在聖路易的華盛頓大學研讀插畫和行銷，目前則在芝加哥從事自由接搞。閒暇之時，茱莉亞還設計文具、兒童繪本插畫、音樂會海報和CD封面。她的客戶包括紐約時報、American Greetings、環球音樂、Capitol Records、Little Brown and Company和Simon and Schuster。她的插畫作品曾受到American Illustration、CMYK雜誌、Creative Quarterly特別讚譽。